GEORG BASELITZ · BENJAMIN KATZ

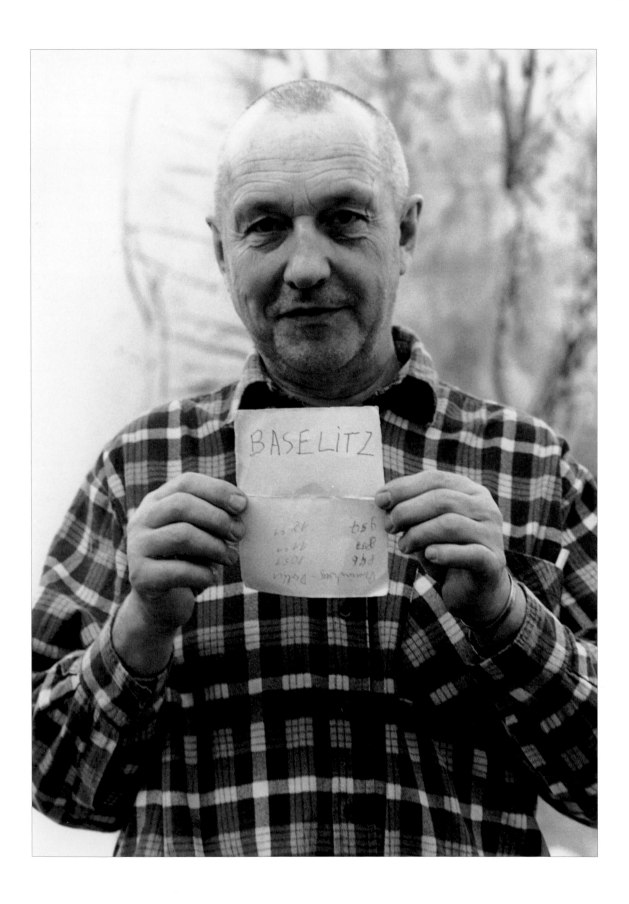

GEORG BASELITZ

Die Richtung stimmt · The Direction is Right

BENJAMIN KATZ

Kunstverein Bremerhaven · Verlag der Buchhandlung Walther König

DETLEV GRETENKORT
SPIEGELREFLEXE

Georg Baselitz und Benjamin Katz verbindet eine Freundschaft über beinahe fünf Jahrzehnte, die durch die Einweihung des neuen Hauses für den Kunstverein Bremerhaven wieder einmal in Bildern und Photographien sichtbar wird. Man könnte fragen: Warum ausgerechnet hier? Ist nicht der Grund für die Entstehung dieses Hauses, die über Jahrzehnte lang zusammengetragene Sammlung zu zeigen und ihr endlich einen permanenten Ort zu geben? Ja, so war es geplant und so wird es nach dieser Ouvertüre wohl zukünftig auch sein.

Diese Eröffnungsausstellung sollte auf Wunsch des Oberbürgermeisters zum 175jährigen Jubiläum Bremerhavens an die Gründung der Stadt erinnern, nämlich an jenen historischen Moment, an dem die Stadt Bremen das Land vom König von Hannover zur Erbauung eines modernen Hafens bekommen hat und die Verträge dazu in Schloß Derneburg unterzeichnet worden sind, eben genau dort, wo der Maler Baselitz noch bis vor kurzem für 30 Jahre lebte. Mit diesem Anliegen kamen Jörg Schulz, der Oberbürgermeister Bremerhavens, Dr. Henning Scherf, der ehemalige Bürgermeister der Stadt Bremen, und Prof. Rolf Wernstedt, der ehemalige Präsident des sächsischen Landtags als Spiritus rector des Vorhabens, im Herbst 2005 nach Schloß Derneburg und gewannen Georg Baselitz für diese Idee. Wenig später folgte Jürgen Wesseler, der seit den sechziger Jahren das Kabinett für aktuelle Kunst und den Bremerhavener Kunstverein leitet und dort, fern von der damals dominierenden rheinischen Kunstszene und noch ferner gar vom Kunstzentrum New York, bis über die Landesgrenzen hinaus viel beachtete Ausstellungen der internationalen Avantgarde kuratierte. Rückblickend kann man das gar nicht genug würdigen, man erinnere sich an die frühen Ausstellungen von Gerhard Richter, Blinky Palermo und Joseph Beuys, in jüngster Zeit an Thomas Schütte, Andreas Slominski und Manfred Pernice, es seien nur einige Namen genannt für eine Zeit, in der all diese Künstler noch lange nicht so berühmt waren wie heute.

Im Frühjahr 1992 fand in Bremerhaven eine erste Ausstellung mit graphischen Werken von Georg Baselitz aus der Sammlung Gercken statt. Ein intimer Überblick der Jahre 1963–85, der auf den ersten Blick so gar nicht der Linie des Hauses zu entsprechen schien und doch, sieht man genauer hin, entdeckt man einen Maler, der konzeptuell in Serien arbeitet, ohne das Sujet: Porträt, Figur, Stilleben und Landschaft, als kontrollierende Instanz für seine Formulierungen aufzugeben. Fünfzehn Jahre später nun werden hier atelierfrische Gemälde, vorwiegend aus der *Remix*-Serie, gezeigt, sozusagen das Neuste vom Neuen für ein neues Haus. Baselitz arbeitet seit zwei Jahren an Neubearbeitungen seiner alten Bildfindungen – direkter, leichter und schneller im großen Format, Souvenirs einer langen Karriere als Maler.

Diesen Bildern gegenübergestellt sind Photographien von Benjamin Katz, dem engen Weggefährten, der 1963 zusammen mit Michael Werner in der neu gegründeten Berliner Galerie die erste Einzelausstellung von Baselitz ausrichtete, jene Ausstellung, die zum Skandal wurde und den Künstler über Nacht berühmt machte. Die Staatsanwaltschaft beschlagnahmte damals zwei Bilder wegen obszönen Inhalts, eines davon, *Die große Nacht im Eimer*, befindet sich heute im Museum Ludwig in Köln. In späteren Jahren gab Benjamin Katz den Kunsthandel zunehmend auf und widmete sich dann ausschließlich der bis dahin nur aus Neigung ausgeübten Photographie.

Die in dieser Ausstellung gezeigten Abzüge dokumentieren den langjährigen photographischen Kontakt mit dem Künstler, eine Facette aus der Fülle der Souvenirs, an Vorbildern kontrollierte *Schnappschüsse*, die Sujets sind auch hier: Porträt, Figur, Stilleben und Landschaft, das heißt Georg Baselitz, sein Atelier und sein Umfeld auf Schloß Derneburg. Es ist erstaunlich zu beobachten, wie Benjamin Katz das Wesen des Malers und dessen Haltung im poetischen Reflex des Augenblicks mit der intimen Struktur seines Werks in Einklang bringt – direkt, leicht und ebenso schnell im kleinen Format.

Georg Baselitz drückte es vor einigen Jahren folgendermaßen aus: *Beim Leinwandauflegen stehe ich neben mir, das heißt, ich lasse arbeiten, das heißt aber auch, der Mechanismus, der denkt, ist das Motiv.* Ich meine, das könnte man auch über die Vorgehensweise von Benjamin Katz sagen.

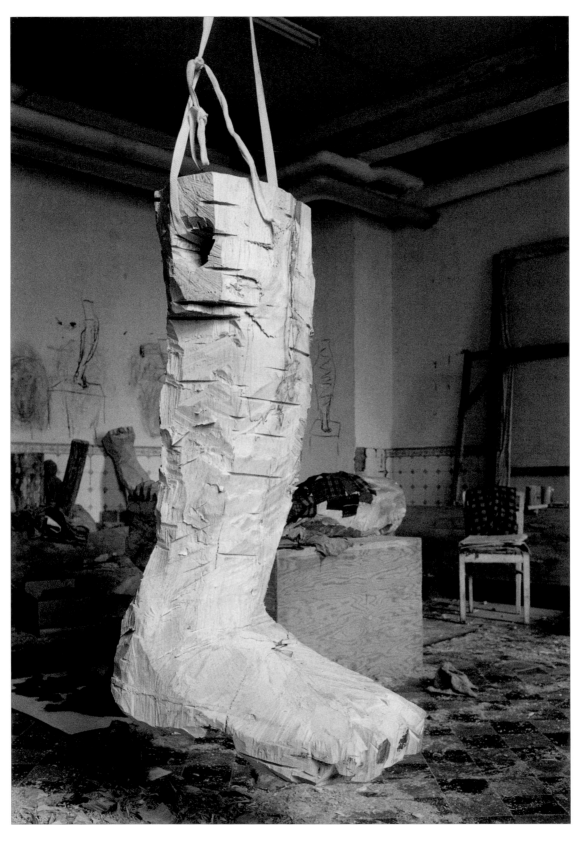

Skulpturenatelier (Sculpture studio), Derneburg, 19. September 1994

DETLEV GRETENKORT
REFLEXES

Georg Baselitz and Benjamin Katz have been close friends for over fifty years now. This is reflected in the paintings and photographs selected to mark the inauguration of the new building of Bremerhaven Art Association. One might well ask, why here? Isn't it the purpose of the new facilities to show the collection that has been accumulated over the decades, and to give it a permanent site at last? That was in fact the plan, and following this overture, it will surely be put into practice.

This inaugural show, in conformance with the wish of the Head Mayor of Bremerhaven, is intended to recall the founding of the city 175 years ago, that historic moment when the City of Bremen received land from the King of Hanover to build a modern harbor, and the contracts were signed at Derneburg Castle, the very place where Georg Baselitz spent thirty years of his life, before his recent move. In autumn 2005, Jörg Schulz, Head Mayor of Bremerhaven, Dr. Henning Scherf, former mayor of Bremen, and Prof. Rolf Wernstedt, former president of the Saxon State Parliament and spiritus rector of the idea, came to Derneburg Castle and gained Baselitz's support for the project. A short time later they were joined by Jürgen Wesseler, who since the 1960s has headed the Cabinet for Contemporary Art and Art Association in Bremerhaven. Here, far from the then dominant art scene in the cities on the Rhine and even farther from the art center of New York, Wesseler curated exhibitions of the international avant-garde that attracted much more than regional attention. In retrospect, it is hard to overestimate the importance of these activities, which included early shows of Gerhard Richter, Blinky Palermo, and Joseph Beuys, and, more recently, of Thomas Schütte, Andreas Slominski, and Manfred Pernice — to mention only a few — at a period when all of these artists were by no means as renowned as they are now.

In spring 1992, a first exhibition of graphic works by Georg Baselitz, from the Gercken Collection, was held in Bremerhaven. This was an intimate review of the years 1963–85, which on first sight did not seem to conform at all with the association's line. Yet on closer scrutiny, one discovered a painter who worked conceptually, in series, without abandoning the subject — portrait, figure, still life and landscape — as a controlling instance for his formulations. On view now, fifteen years later, are paintings fresh from the studio, principally from the *Remix* series, as it were the newest of the new, for a new museum. Baselitz has been working for two years now on reprises of his earlier imagery, executed in a more direct, spontaneous, rapid way on large formats: souvenirs of a long painting career.

Juxtaposed with these paintings are photographs by Benjamin Katz, the artist's close friend. In 1963, Katz and Michael Werner mounted Baselitz's first one-man show at their new Berlin gallery, a show that touched off a scandal and made the artist famous overnight. The state attorney's office confiscated two paintings due to obscene content, one of which, *The Big Night Down the Drain*, is now in the Museum Ludwig, Cologne. In later years, Katz gradually withdrew from the art trade and began to devote himself entirely to photography.

The prints on view here record Katz's long-standing photographic contacts with the artist, facets of an abundance of souvenirs, *snapshots* composed by reference to his models and reflecting the same subjects: portrait, figure, still life, landscape — that is, Georg Baselitz, his studio, and his environment at Derneburg Castle. It is astonishing to observe how Katz captures the artist's personality and his stance in momentary poetic reflexes, and brings them into harmony with the intimate structure of his œuvre — directly, spontaneously, and just as rapidly, if on a small format.

A few years ago, Baselitz described his method as follows: *When I lay out a canvas, I stand next to myself — that is, I let it work, which also means that the mechanism that thinks is the motif*. I believe that Benjamin Katz's method could be characterized in very similar terms.

11

RUDI FUCHS
BASELITZ / KATZ : ERINNERUNGEN

Ich kann mir nicht helfen, wann immer man Georg Baselitz trifft, ist er beschäftigt. Wenn er nicht gerade malt, dann kann man davon ausgehen, daß er zeichnet, Notate für neue Gemälde anfertigt oder Skizzen für Skulpturen oder aquarelliert. Danach wird er sich mit Hammer und Stechbeitel, mit der Axt, wo nicht der Kettensäge über einen mächtigen Baumstamm hermachen und ihn in eine skulpturale Form bringen. Oder Holzschnitte und Radierungen schaffen und sie drucken. Und alles findet zur gleichen Zeit statt. Aber da ist noch mehr zu tun, um Studio und Haus im Gang zu halten. Da sind, zusammen mit *Generalsekretär* Detlev Gretenkort, die umfangreiche Korrespondenz durchzugehen, die Bibliothek in Ordnung zu halten, die Hunde wollen ausgeführt werden, es stehen Reisen an, oder er muß nach Imperia, in sein zweites Atelier. Baselitz ist ein ruheloser Künstler. Und weil sein Arbeiten so ruhelos ist, ist es auch impulsiv. Ich bin sicher, daß das Auf-den-Kopf-Stellen des Motivs, dieser Coup, der seine Malerei völlig veränderte, ein solch impulsiver Akt war. Er ist nicht der Typus eines planenden, abwägenden Künstlers, er folgt seinen Instinkten. So fühlte er 1969, daß seine Malerei zu eingängig zu werden drohte – und entschloß sich, die Routine zu durchbrechen, indem er für Unruhe und Störung sorgte. Das Malen eines Motivs „kopfunter", war diese Störung. Er mußte einfach *irgend etwas* ausprobieren, denn nur so konnte er herausfinden, wie es wirken würde. Es nahm der Malerei die Glätte und Eingängigkeit, sie wurde wieder schwierig und schwerfällig. Und genau das brauchte er damals: ein anregendes, herausforderndes Hindernis. Ich glaube, erst nachdem sich das Experiment als so wirkungsvoll erwiesen hatte, begann er darüber in allgemeinen und auch malereitaktischen Begriffen nachzudenken – sich also zu fragen, wie er das fortsetzen und entwickeln könnte. Aber auch das geschieht vor allem in der praktischen Arbeit. Daß er also stets beschäftigt ist und an mehreren Projekten gleichzeitig arbeitet, machte aus Schloß Derneburg, dem Ort seines Schaffens und Lebens, bis vor kurzem einen immerfort lebendigen Ort. Wie auf einem bewirtschafteten Gut geschehen dort viele Dinge gleichzeitig. Abgesehen von einem Ateliermanager beschäftigt er keine Assistenten. Impulsiv, wie er beim Arbeiten ist, will er alles selber machen – nur so, in der Erfahrung, wie ein Gemälde wächst und sich entwickelt, kann er spüren, was nun zu erfolgen hatte, um das Objekt lebendig und aufregend zu halten. Für einen Fotografen sind solche Situationen und Verhältnisse (und dazu noch in Verbindung mit der spektakulären „Location" Derneburg) außerordentlich attraktiv. Es gibt eine Menge zu sehen und zu fotografieren.

Ich kann verstehen, warum wir Fotografien sehen wollen, die den Künstler bei der Arbeit in seinem Atelier zeigen – sogar solche, auf denen der Künstler mit seiner Frau, den Kindern, Enkelkindern, mit Freunden oder mit seinen Hunden zu sehen ist, Bilder also aus seinem Leben. Moderne, zeitgenössische Gemälde sind sehr individuelle Aussagen, und ihre

Oberfläche wird durch eine Pinselführung bestimmt, die so individuell ist wie eine Handschrift. Genau dieser einfache Vorgang, ein Pinsel trägt Farbe auf eine Oberfläche auf, allerdings auf unnachahmliche Art, macht das Gemälde zu etwas so Magischem. Wie sind sie gemacht, wie funktioniert die Magie von Form und Farbe, wo liegt ihr Geheimnis? Die meisten Künstler sind intensiv mit sich selbst beschäftigt. Es ist schwer, Kunst zu schaffen. Darum sind manche Künstler so verschwiegen und geheimniskrämerisch wie Alchimisten. Doch die Menschen fasziniert gerade das. Es steckt in ihrer Natur, daß sie Geheimnisse lüften und Neues entdecken wollen. Photographien schaffen die Illusion intimer Nähe. Sie geben uns das Gefühl, daß wir, wenn wir nur genau genug hinschauen, etwas sehen und verstehen werden. Hat man uns als Kindern nicht versprochen, daß wir eine Sternschnuppe sehen werden, wenn wir den Nachthimmel nur lange genug betrachten? Vielleicht liegt da auch etwas Wahrheit drin. Baselitz' diverse Ateliers wirken alle unaufgeräumt und vollgestopft. Auch das ist natürlich ein Zeichen für sein ruheloses Arbeiten. Selbst wenn die Gemälde und Skulpturen so enigmatisch bleiben wie eh und je, so vermittelt uns ein einfallsreiches Photo möglicherweise doch Einsichten in die Eigenart der Arbeit dieses Künstlers. Möglicherweise. Die wenigen Photographien, die es von Mondrians Atelier gibt, vermitteln den Eindruck strikter Ordnung – und zwar so sehr, daß ich fast vermute, sie sind entsprechend arrangiert worden. Sie zeigen, wie Mondrian als Maler gesehen werden wollte. Und es ist ja auch so: Die Ordnung des Ateliers ist eine irgendwie zu seinen Gemälden passende Darstellung – die langsame und bedächtige Hingabe an seine Kunst. Die vielleicht bewegendste Photographie, die je von einem Künstler aufgenommen wurde, ist das Bild, das Cézanne am Rand einer Straße in Südfrankreich zeigt. Er steht einfach da, auf dem Rücken die tragbare Staffelei und den Farbenkasten, eine sehr einsame, sehr selbstbezogene Gestalt. *Cézanne auf dem Weg zu seinem Motiv* ist der Titel, den man normalerweise unter diesem Photo liest. Sehr wahrscheinlich unterwegs zum Mont Sainte-Victoire – zu dem einsamen Ort, an dem er sich in die Umrißlinie des Bergmassivs vertieft hat und an dem er dessen skulpturale Masse mit so eigenartigen, langsamen und kontrollierten Pinselstrichen gemalt hat. Irgendwie ist dieses Photo des kleinen Mannes auf dieser leeren Straße ein sehr genaues Bild für die aufrichtige und einzigartige Konzentration dieses Meisters.

Zurück zu Baselitz. Was sagt das zufällige Durcheinander in seinem Atelier, das so viele Photos zeigen, über seine Kunst? Sie ist, wie schon gesagt, ruhelos: seit er mit dem Malen begonnen hat, kreiert er formale Anlässe und Störungen, die ihm helfen sollen, neue Energien zu entdecken. Sein Problem (wenn man es denn so nennen kann) ist, daß er ein handwerklich sehr geschickter und begabter Bildermacher ist, vergleichbar nur mit Tintoretto, Picasso

oder DeKooning. Er jedoch hatte das Gefühl, daß er diesem Talent mißtrauen sollte – es könnte ihn durchaus in die Falle einer verführerisch einfachen Manier führen. Die Idee, hier für bestimmte Störungen zu sorgen, mag ihm spontan gekommen sein, was aber nicht verhinderte, daß diese Störungen schließlich taktisch bewußt herbeigeführt wurden. 1980, zum Beispiel, entstand die erste Skulptur. Den Anlaß bot die Biennale von Venedig. Damals zählte er zu einem jener sprichwörtlich *deutschen* Maler, die eine Vorliebe für expressionistischen Ausdruck entwickelt hatten. Darum entschied er sich, das Publikum zu überraschen und eine riesige, aus einem einzigen Stamm gehauene Figur aus-zustellen. Die Skulptur war roh und ziemlich unbeholfen. Doch hinterließ sie Spuren an anderen Stellen in Baselitz' Kunst. In der Malerei (und den Zeichnungen) sah man nun eine neue, betont und hart gesetzte Umrißlinie um die Formen, dazu einen trocken und streng geführten Pinsel, der dann wieder verschwand, weil der *Maler* Baselitz wie so häufig der Verführung einer üppigen Pinselarbeit oder der Freude an der Farbe nicht widerstehen konnte. Vor kurzem hat er, nach vielen anderen rastlosen Änderungen in Stil und Ausführung, mit einer faszinierenden Gemälde-serie begonnen. Ihre Methode wird *Remix* genannt. Es sind Neuformulierungen älterer Gemälde oder besser: älterer Motive und Sujets, alle in einer sehr leichten, beiläufigen Art gemalt, mit dünn aufgetragenen Farben, manchmal so durchscheinend und flüchtig, als seien sie aquarelliert. Ich verstehe die Beschreibung dieser neuen Methode wört-lich: Die alten Motive werden durch neue Farben und neu gemalte Oberflächen aufgemischt. Die für das ursprüngliche Bild ausschlaggebenden Probleme mit Motiv und Erfindung tauchen hier nicht mehr auf. Malen ist jetzt reines, freies, ungehindertes Malen. Die Störung hier ist eine andere, eingeführt durch den Künstler selbst – durch seine Rastlosigkeit. Das ist typisch für seine Haltung dem eigenen Werk gegenüber, daß jedes Bild, jede Skulptur vorläufig, provisorisch ist – so als sei gar nicht beabsichtigt, sie je ganz fertigzustellen. Auch die *Remix*-Versionen der alten Motive sind nicht endgültig. Dazu sind sie viel zu beiläufig. Das Bild, das wir damit vom Künstler gewinnen, und das paßt zum vollgeräumten Atelier, ist das eines Mannes, der sein Lebenswerk mit sich schleppt als einen Schatz, der für weitere Wunder gut ist. *Was wir gemacht haben, ist alles, was wir haben*, hat ein junger holländischer Malerfreund einmal zu mir gesagt.

Im Zusammenhang mit dieser Ausstellung frage ich mich noch etwas anderes: Warum findet ein Künstler wie Georg Baselitz ganz offensichtlich Vergnügen daran, photographiert zu werden? Könnte es sein, daß die Existenz von Photographien, intime Beobachtungen des geschäftigen Künstlers bei der Arbeit (magisch wirkend) das Gefühl des Einsamseins im Atelier mindern?

Wenn er gesehen wird, ist er nicht länger alleine, oder doch? Ich weiß es nicht. Das Interessante an den Photographien von Benjamin Katz ist nicht, daß sie (als Photographien) ausgesprochen brillant sind, sondern daß es ihnen gelingt, besonders nahe an ihr Objekt – Baselitz in seinem Atelier – heranzukommen. Sie sind so beiläufig und ruhelos wie der Künstler und seine Kunst. Darum ist Benjamin Katz der perfekte Baselitz-Photograph. Tatsächlich war er eine Zeitlang Miteigentümer der Galerie Werner & Katz in Berlin, wo Baselitz 1963 seine erste bedeutende Ausstellung hatte. Wie sie selbst sagen: Die beiden hatten einen langen Weg miteinander – und das hat, wenn man an Baselitz' zurückhaltende, ein wenig mißtrauische Art denkt, sicher geholfen. Es hätte ihm lächerlich erscheinen müssen, hätte Baselitz Benjamin Katz nicht getraut. Katz, der inzwischen selbst etwas Ruheloses hat, konnte Baselitz' Rastlosigkeit gut verstehen. Weil er ihn seit Jahren gut kennt, konnte er vieles aussparen. Darum sind die Photographien Bilder einer schlafwandlerischen und zugleich zurückhaltenden Vertrautheit. Wenn ein professioneller Photograph in das Atelier eines Künstlers kommt, wird in der Regel, so vermute ich, eine eher förmliche Distanz herrschen. Der Künstler weiß, daß der Photograph kommen wird, und er wird auf der Hut sein. Höchstwahrscheinlich wird sich der Photograph auf die großen künstlerischen Aspekte, auf den Künstler bei der Arbeit konzentrieren, auf das, was seiner Meinung nach einen großen Künstler ausmacht – und der Künstler wird, wahrscheinlich unwillkürlich, zu *posieren* beginnen. Genau das, die Posituren, hat Benjamin Katz ausgelassen; und er verfiel nicht durch die Nähe des Künstlers in Ehrfurcht. Er und Baselitz fühlten sich in der Gegenwart des jeweils anderen sichtlich wohl, und so konnte Katz wunderbar intime, schlichte Augenblicke festhalten – so etwa das vor kurzem entstandene Photo, auf dem wir Baselitz vor zweien der *Remix*-Gemälde stehen sehen (und links die Skulptur, die auf einem der Bilder als schwarzer *Abklatsch* erscheint). Er steht da in weiten Hosen, einem karierten Hemd und mit einer skurrilen weißen Kappe auf dem Kopf und schleppt einen einfachen Stuhl. Der Maler steht für einen Augenblick still und schaut mit einem amüsierten Blick zum Photographen – wahrscheinlich hat Katz ihn gebeten, kurz innezuhalten. *Ja, Cézanne, genau so, so halten, nicht bewegen*: So ist diese Baselitz-Fotografie so bewegend wie das großartige Photo von Cézanne am Straßenrand, auf dem Weg zu seinem Motiv. Es fängt Baselitz' absichtsloses Umhergehen im Atelier ein, alleine, ohne Eile, nachdenklich und zufrieden. Nicht auf der Hut, vielmehr entspannt – das Photo hat nichts vom Heroismus des großen Künstlers.

Wenn ich es betrachte, beginne ich zu verstehen, daß auch Baselitz, als er die *Remix*-Gemälde schuf, etwas auslassen konnte von den früheren Gemälden, weil er so vertraut mit ihnen war. Als er sie zum ersten Mal malte, mußte er sie gegen alle Schwierigkeiten zu einem Ende bringen. Und als er sie malte, begann er dort, wo noch nichts war. In den

Remix-Spiegelungen dagegen konnte er mit einem fertigen Gemälde im Kopf beginnen und das alte Motiv aus der Distanz völlig entspannt betrachten. Das muß so ähnlich gewesen sein wie die Rückkehr in ein altes Haus voller Geschichten (guter wie böser, wie das Leben eben). Man besichtigt die Räume, und weil unser Gedächtnis stets unvollständig ist, können wir die Räume in einem neuen, klaren Licht sehen. Manchmal frage ich mich, ob ihm die (etwas sentimentale) Idee der *Remix*-Gemälde nicht just in dem Moment gekommen ist, in dem er die Entscheidung traf, das Schloß, den geliebten Arbeitsort Derneburg nach mehr als dreißig Jahren zu verlassen und sich in Bayern niederzulassen? Wenn dem so ist, dann ist es genau das Richtige, diese Gemälde gemeinsam mit den Photographien zu zeigen, die ja auch Erinnerungen sind.

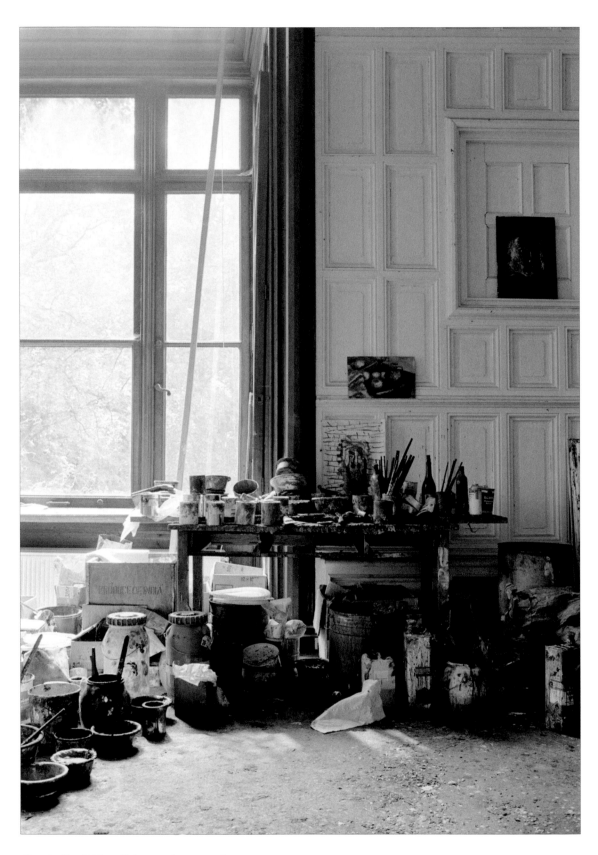

Altes Atelier (Old studio), Derneburg, 9. Juli 1990

RUDI FUCHS
BASELITZ/KATZ: MEMORIES

This is my impression: Georg Baselitz is always busy. When not actually painting, he is probably making drawings, notes for other paintings, sketches for sculptures, watercolours. Next, with hammer and chisel, axe or even a chain-saw, he could be attacking a massive tree-trunk, forcing it into sculptural form. Designing woodcuts and etchings and printing them. All of this went on at the same time. Then there is the other work that has to be done to keep the studio and the house going. Working with *Generalsekretär* Detlev Gretenkort on the extensive correspondence, keeping order in the library, letting the dogs out in the park, travelling, going to Imperia (another studio). Baselitz is a restless artist. His practice is restless and therefore impulsive. I am fairly sure that the turning upside down of the motif, the coup that completely changed the identity of his painting, was an act of mostly impulse. He is not really the calculating kind of artist. He follows instincts. But in 1969 he felt that his painting had become too smoothly – and to break the routine he decided to create some sort of disturbance. Painting the motif upside down was that disturbance. Only by trying out *something*, would he ever know how it would feel. It took the smoothness away and the painting became difficult and cumbersome. That was exactly what he needed: an exciting, challenging obstacle. I think it was only after the impulsive experiment had worked out so well, that he began to think about it in more general and tactical terms – how to keep it going and develop it. But that, again, is mostly practical work. The fact then that he is so busy, and always at work on various projects at the same time, made of Castle Derneburg where he worked and lived, until recently, a very lively place. As on a working farm, there were always many things going on. Apart from a studio manager, he employs no assistents. With his impulsive working practice, he wants to do everything himself – for only then could he sense, from how a painting was growing, what interventions were necessary to keep the thing alive and exciting. For a photographer such circumstances (combined with the spectacular location, Derneburg) are of course extremely attractive. There is a lot to be seen and to photograph.

I can understand why we want to look at photographs of artists at work in the studio – or even of artists with their wife and children and grandchildren and friends and dogs going about their lives. Modern and contemporary paintings are very individual statements and their surface is defined by brushwork as individual as handwriting. It is on this simple level of paint brushed on a surface, but in an inimitable way, that paintings become so magical. How are they made, how can their magic of shape and colour work, what is their secret? Most artists are intensely involved with themselves. It is very difficult to make art. Some artists are as secretive as alchemists. But people are fascinated by them. It is human nature to want to know secrets and discover new things. Photographs create an illusion of intimate

closeness. They give the impression that we, when we look very carefully, might see and understand something. Were we not told, as children, to keep looking at the night sky – and we would certainly see a falling star? Maybe there is some truth in it. The various studios of Baselitz always look untidy and cluttered. Surely that is a sign of the restlessness of his work. While the actual paintings and sculptures remain as enigmatic as ever, an imaginative photograph might give us some insight into the character of an artist's work. Perhaps. The few photographs that exist of Mondrian's studio give the impression of strict order – so much so that I believe they were probably arranged. They show how Mondrian wanted us to see him as a painter. It is true: the order of the studio is somehow a fitting illustration of his paintings – of the slow and deliberate dedication in his art. Maybe the most moving photograph ever made of an artist is the image of Cézanne by the side of an empty road in the South of France. He just stands there, on his back a portable easel and a paint-chest, a very lonely and private figure. *Cézanne on his way to the motif*, is the popular title usually given to this photograph. On his way to the Mont Sainte-Victoire most likely – to the lonely spot from where he would contemplate the outline of the mountain and paint its sculptural mass with those square, slow, controlled brushstrokes. Somehow the image of that small man on that empty road is a fitting image of the master's sincere and unique concentration.

But what does the casual clutter in his studio, that many photographs show, say then about Baselitz's art? As I have said his art is restless: throughout his career he always has created formal incidents and disturbances in order to help him discover new energies. His problem is (if one can call it a problem) that he is an extremely smart and gifted pictorial craftsman, comparable only to Tintoretto, Picasso or DeKooning. He felt however that it was a talent he should distrust - as it might mislead him into the trap of a seductive easy manner. Ideas for some disturbance might have come to mind spontaneously but that did not prevent that they then were employed tactically. In 1980, for instance, he made his first sculpture. The occasion was the Venice Biennale. By that time he had become one of the proverbial *German* painters with that new taste for expressionist expression. So he decided to surprise people and present a huge figure hacked out of a single trunk. The sculpture was rough and even clumsy. But it left its mark elsewhere in Baselitz's art. In the painting (and drawing) there emerged a new insistence on tough outline of shape and on dry, austere brushwork until that disappeared again as the *painter* Baselitz, as so often, could not resist the lure of lush brushwork or the pleasure of colour. Recently, after many other restless shifts in style and practice, he started an intriguing new series of paintings. Their method is called *remix*. They are new formulations of old paintings or rather old motifs and subject-

matter and all painted in a very light, casual manner, in thinly brushed paint, light and swift sometimes as watercolour. I take the description of method literally: old motifs are mixed up in new versions of paint and painted surface. The original difficulties in inventing the motifs are no longer there. Painting is now sheer, free, unhindered painting. It is another disturbance introduced by himself – by his restlessness. It is typical for his attitude to his own work: that every painting or sculpture is really provisional and tentative – as if they never were intended to be quite finished. But also the *remix*-versions of old motifs are not final versions. They are too casual for that. The image we then have of the artist, and that fits with the cluttered studio, is one of someone who carries his life's work with him as a great treasure with other surprises to come. *What we have made is all we have got*, a young Dutch painter friend of mine once said.

Another thing I ask myself, in the context of this exhibition, is why an artist like Georg Baselitz apparently enjoys being photographed. Could it be that the existence of photographs, intimate observations of the busy artist at work (making magic) lightens the artist's sense of studio loneliness?

By being seen he is no longer quite alone, is he not? I do not know. The interesting thing about the photographs of Benjamin Katz is not that they are particularly brilliant (as photography) but that they succeed to get very close to their object, Baselitz in the studio. They are as casual and restless as are the painter and his art. So he is Baselitz's perfect photographer. In fact Benjamin Katz was for a while the co-owner of the Werner & Katz Gallery in Berlin where Baselitz in 1963 had his first important exhibition. As they say: the two go back a long way – and that probably did help, Baselitz being reticent and somewhat suspicious. But not to trust Mr Katz would be for Baselitz quite ridiculous. Meanwhile Katz, being restless himself, could very well understand Baselitz's restlessness. Because he has known him well for many years, he could leave many things out. That is why the photographs are images of an uncanny modest familiarity. Usually, I presume, when a professional photographer arrives at an artist's studio there will be some formal distance; the artist knew that the photographer was coming so he will be on guard. Most likely, the photographer will concentrate on the grand artistic aspects of the artist at work, on what he feels a great artist should look like – and the artist may well, unwittingly, begin to *pose*. Precisely those things, the postures, Benjamin Katz left out; he was not in awe being around the painter. While he and Baselitz are obviously comfortable in each other's presence, Katz could record moments of wonderful, intimate simplicity – such as the recent photograph in which we see Baselitz standing

in front of two *remix*-paintings (and to the left the sculpture that appears as black *abklatsch* in one of the paintings). He is in baggy trousers, with a checkered shirt, and a funny white cap on his head, carrying a simple chair. The painter is standing still, looking at the photographer with an amused look – as Katz asked him to stay there for a moment. *Yes, Cézanne, hold it there, keep still*: this Baselitz photograph as moving as that great photograph of Cézanne by the side of the road, on his way to the motif. It captures Baselitz ambling about in the studio, alone, unhurried, pensive and at ease. Off-guard – there is nothing about the great-artist-heroics.

Looking at it, I begin to realize that Baselitz, making the *remix*-paintings, could also leave out things from the earlier paintings because he was so familiar with them. Before, when he first painted them, he had to go through every difficult passage to get to the end. Then he had to paint them from the start when there was still nothing – now he could begin the *remix*-reflections with a finished picture in mind and look at the old motif from a distance, and very relaxed. It was like coming home in an old house full of history (good and bad, as life is), looking around the rooms – when your always incomplete memory makes you see the rooms in a new, clear light. Could it be, I think, that the idea of the *remix*-paintings (somewhat sentimental) came to him when the decision was made that he would leave the castle and cherished workplace in Derneburg, after more than thirty years, and move to Bavaria? If so, it is fitting to show those paintings are here together with these photographs that are reminiscences as well.

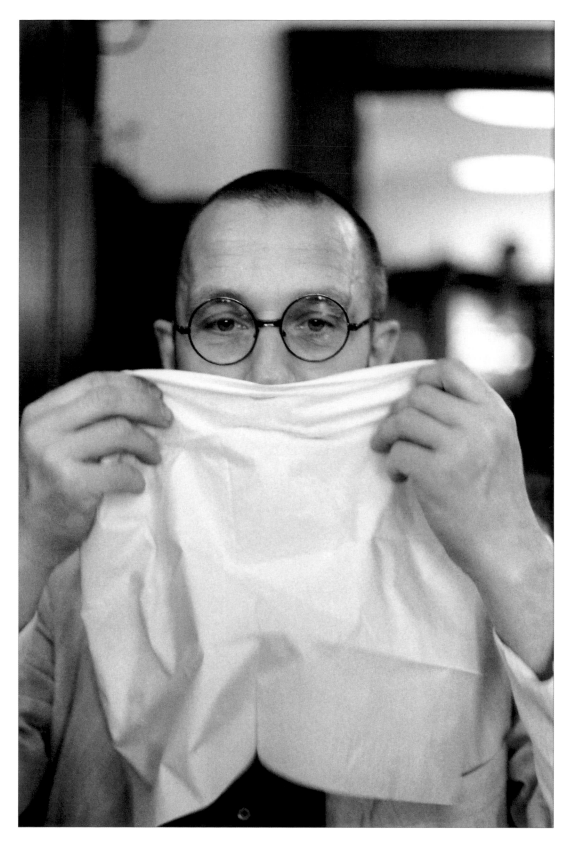

Köln (Cologne), September 1978

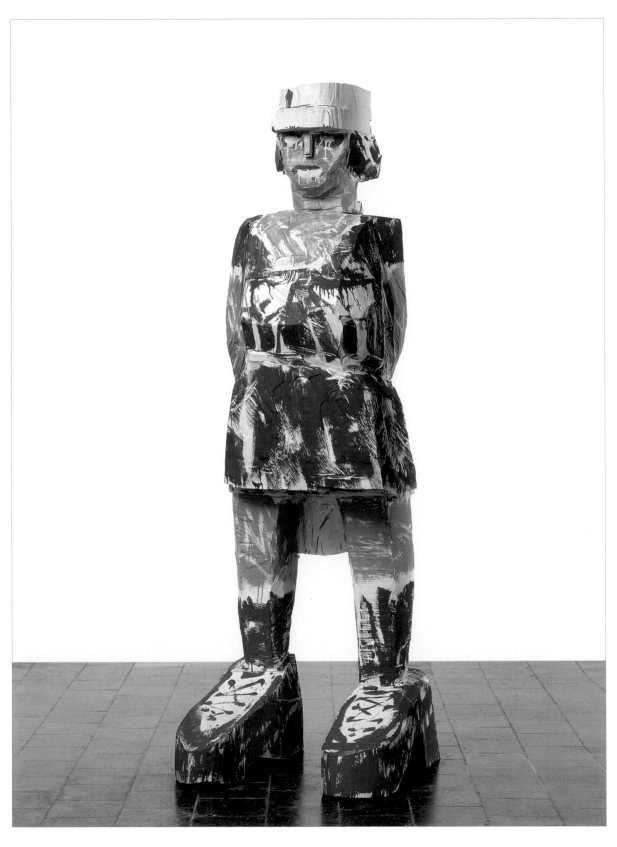

Donna Via Venezia, 2004/06
Öl auf Bronze, 263,5 x 86,5 x 93,5 cm

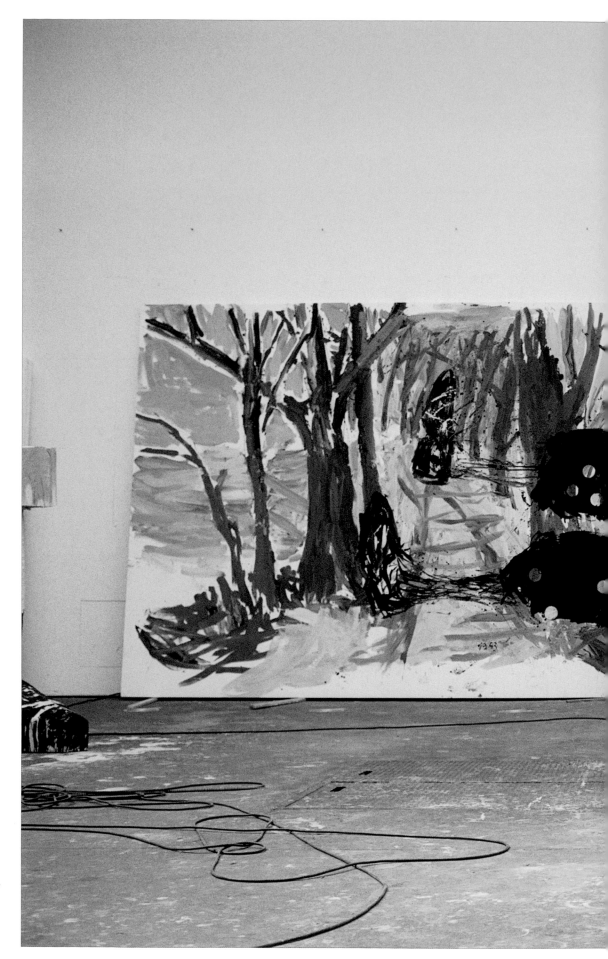

Neues Atelier (New studio),
Derneburg, 18. Mai 2006

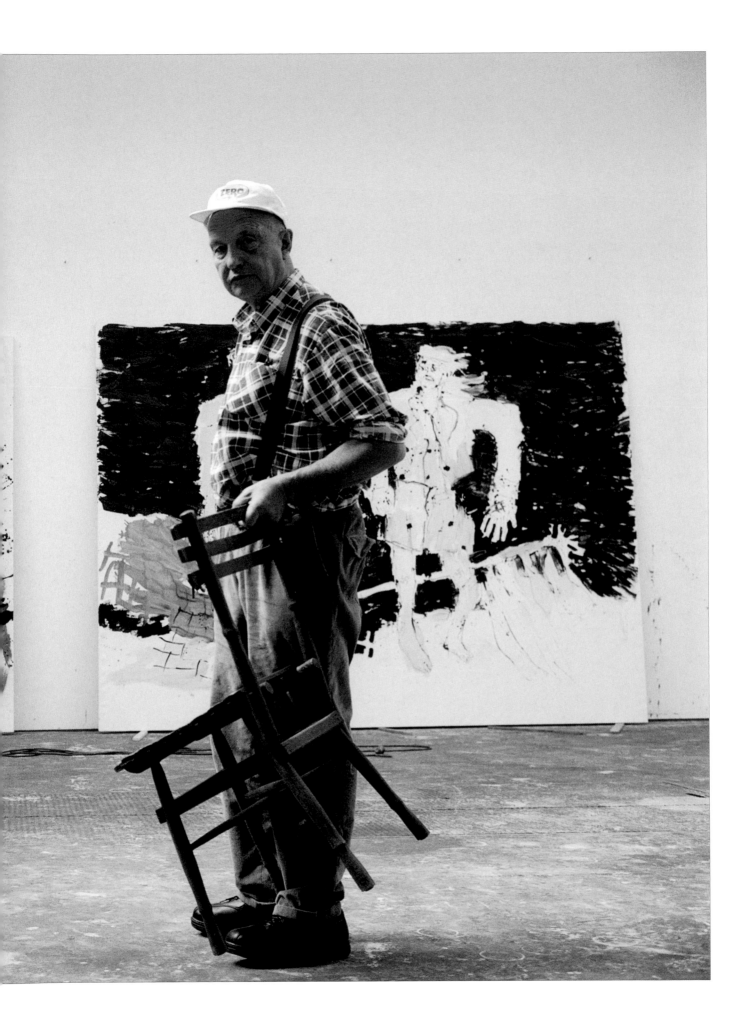

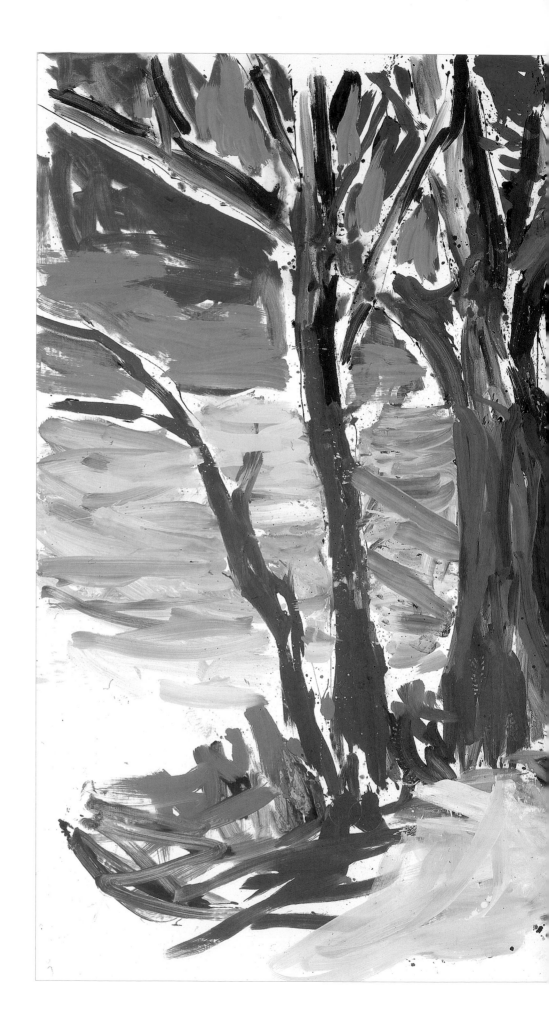

Auftritt am Sandteich
(Entry to Sand Pond), Remix, 2006
Öl auf Leinwand, 290 x 396 cm

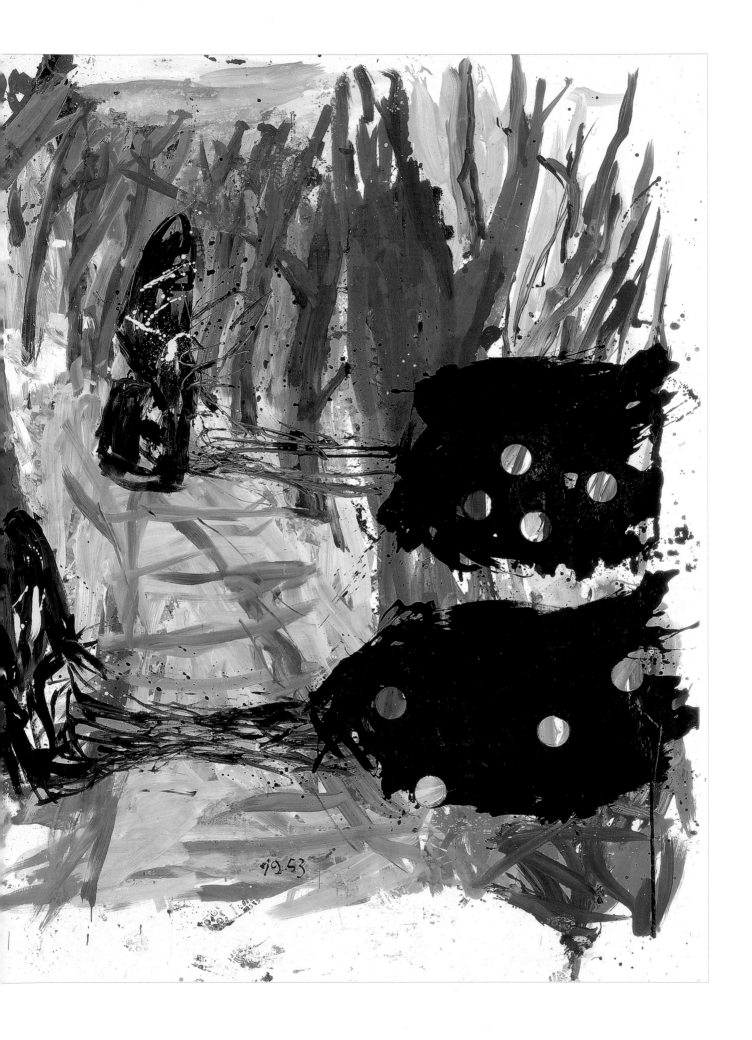

Winteratelier (Winter studio), Derneburg, 23. Januar 1988

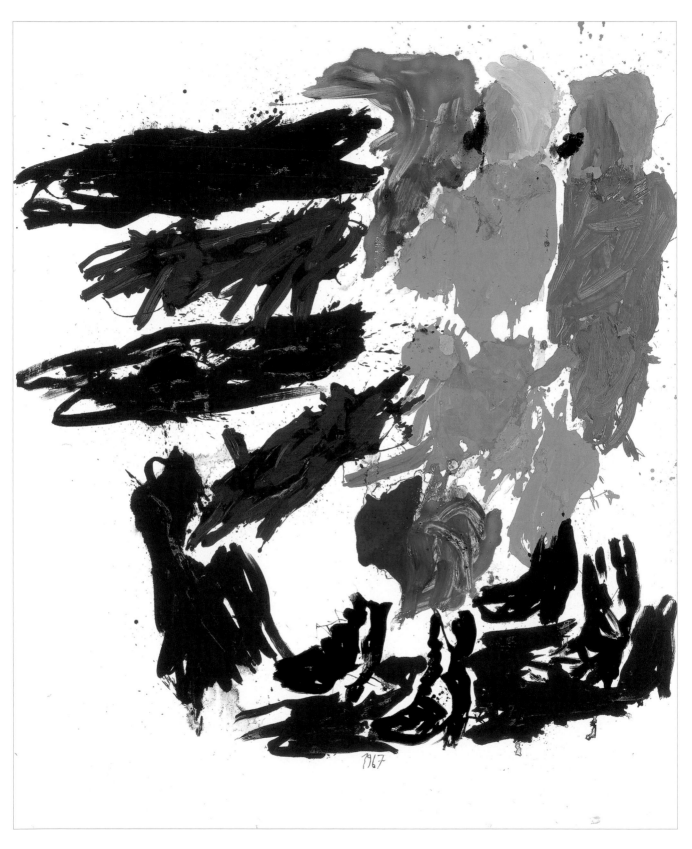

Zwei Meißener Waldarbeiter 1967 (Two Meissen Woodmen 1967), Remix, 2006
Öl auf Leinwand, 300 x 250 cm

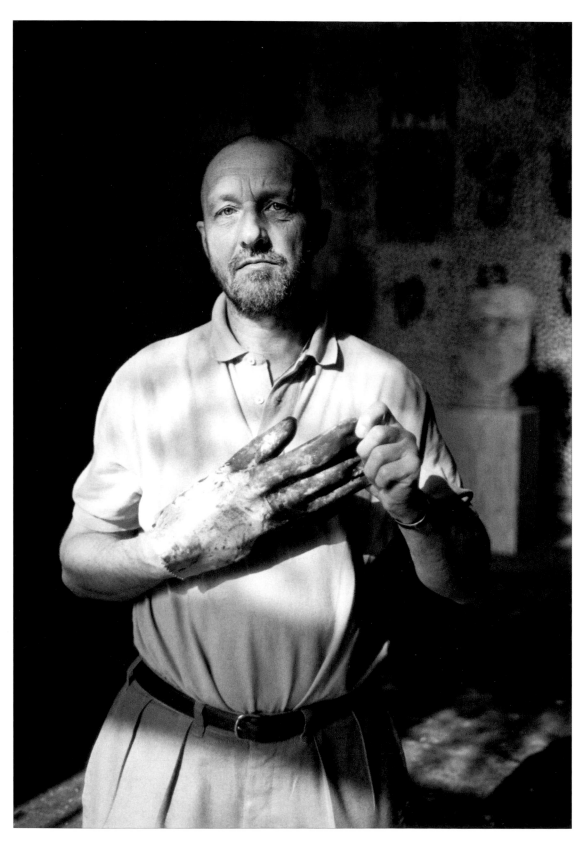

Altes Atelier (Old studio), Derneburg, 10. Juli 1990

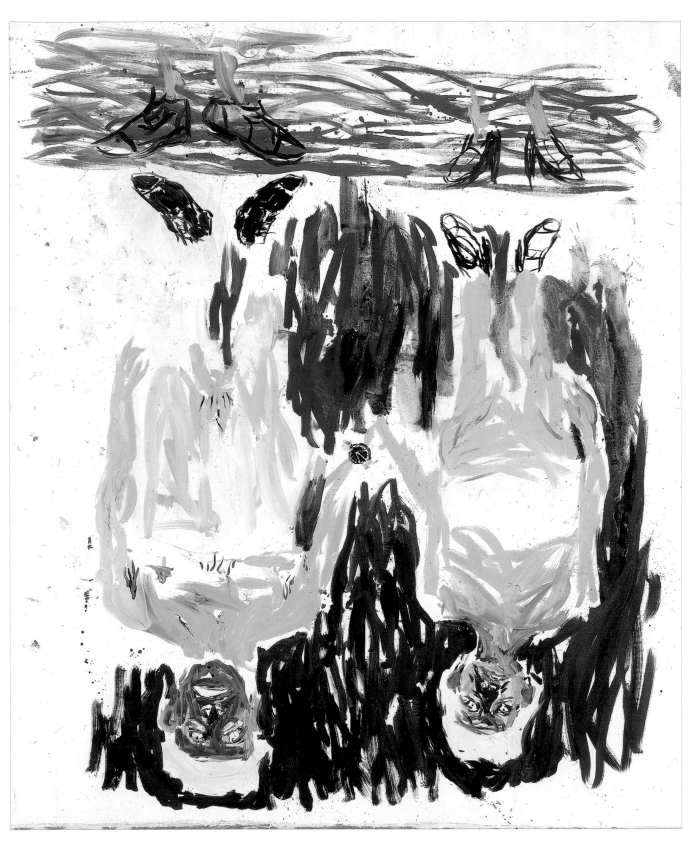

33

Ein Uhr (One O'Clock), 2004
Öl auf Leinwand, 300 x 250 cm

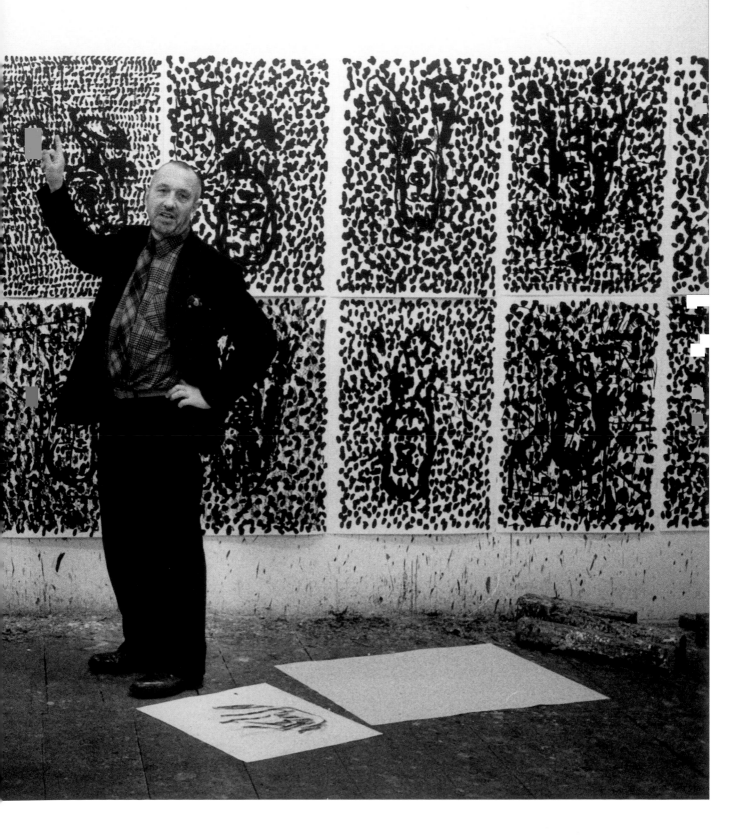

Seite 34/35: **Winteratelier (Winter studio), Derneburg, 8. Dezember 1990**

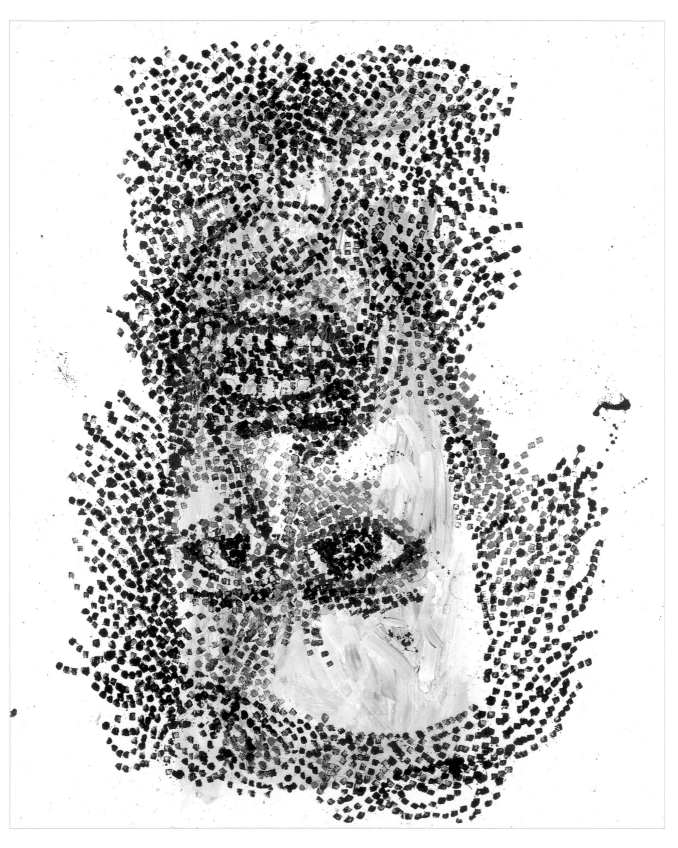

Der Bootsmann (The Ferryman), 2005
Öl auf Leinwand, 290 x 235 cm

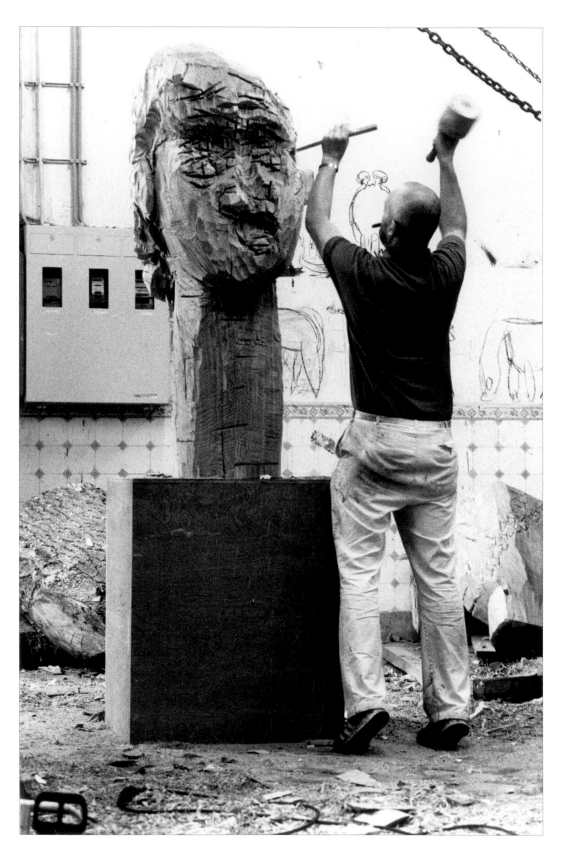

Skulpturenatelier (Sculpture studio), Derneburg, 11. Juli 1990

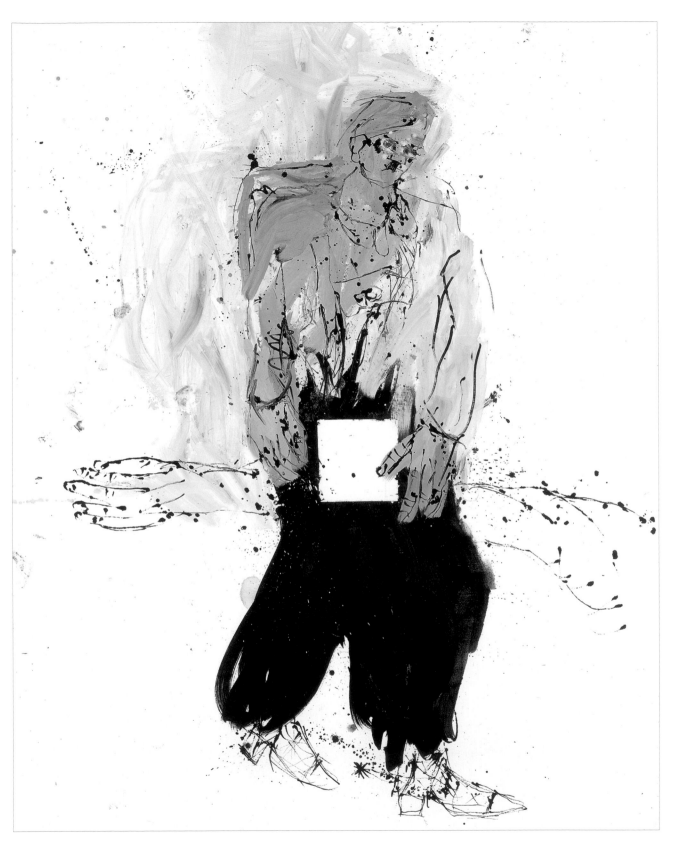

Schwarz weiß blond (Black White Blond), Remix, 2006
Öl auf Leinwand, 250 x 200 cm

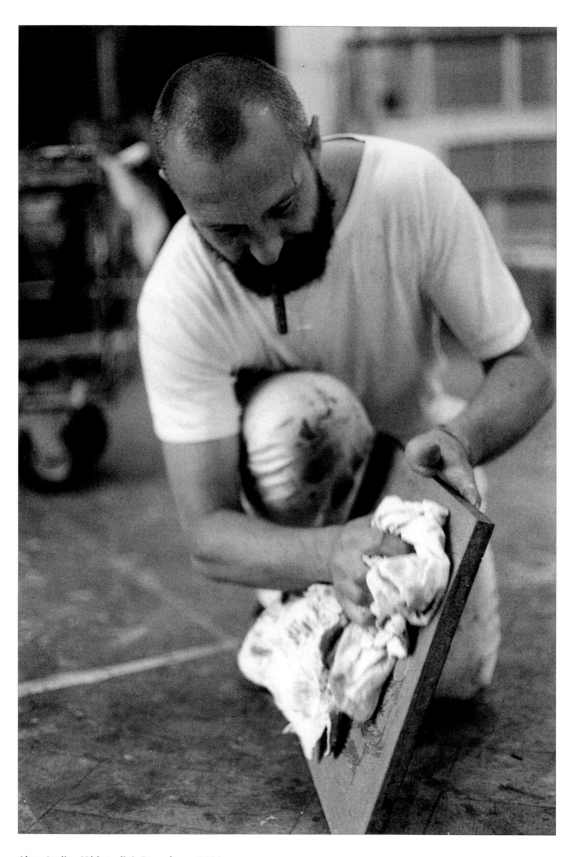

Altes Atelier (Old studio), Derneburg, 1984

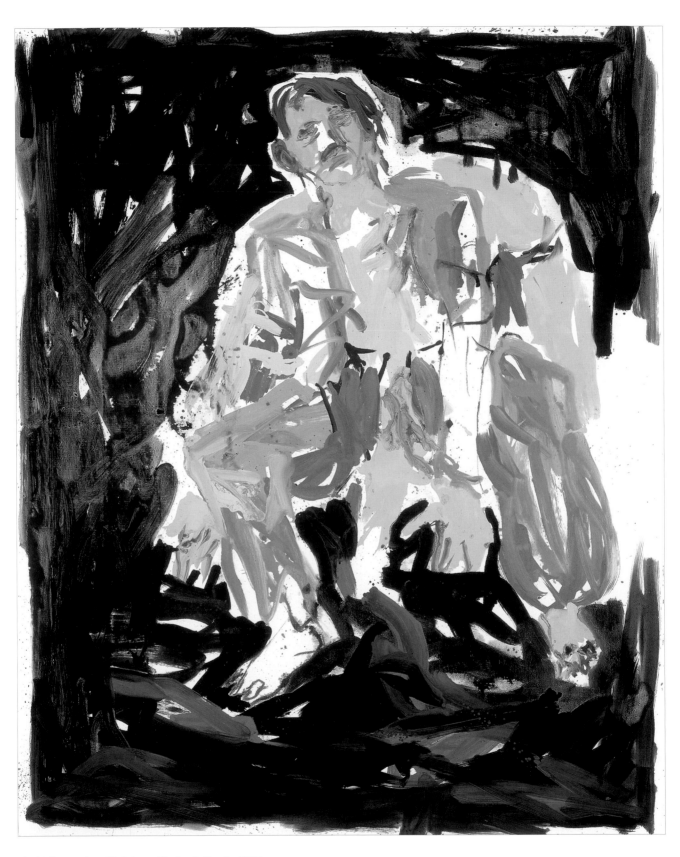

Ein Maler modern (A Painter Modern), Remix, 2007
Öl auf Leinwand, 250 x 200 cm

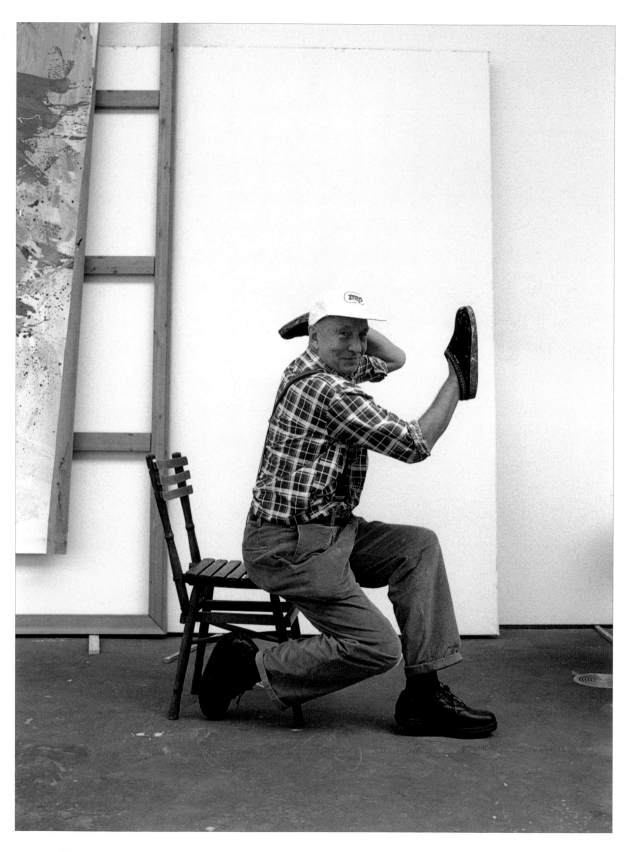

Neues Atelier (New studio), Derneburg, 18. Mai 2006

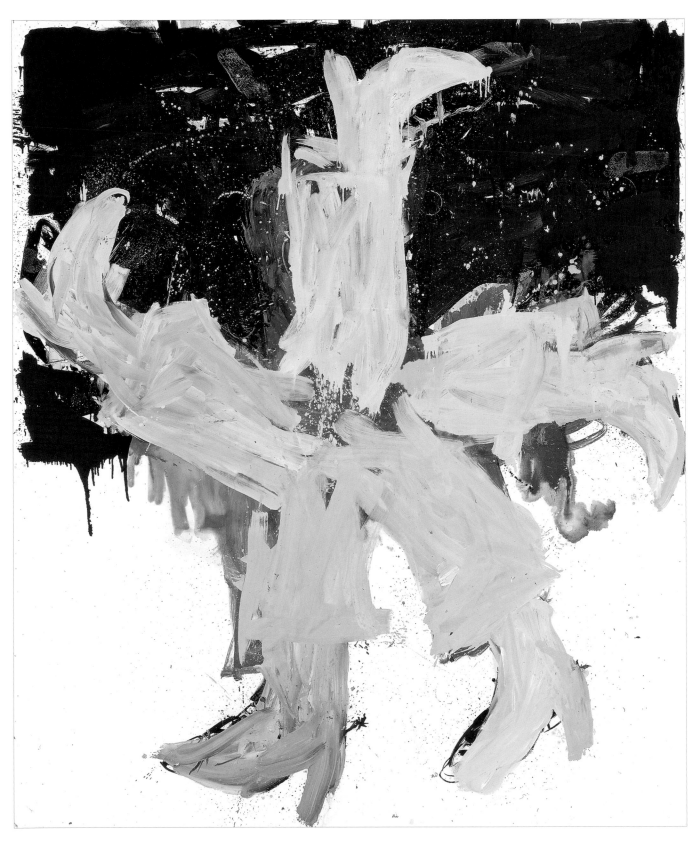

Die Richtung stimmt zum goldenen Stern (The Direction is Right to the Golden Star), 2007
Öl auf Leinwand, 300 x 250 cm

Skulpturenatelier (Sculpture studio), Derneburg, 22. Juli 1994

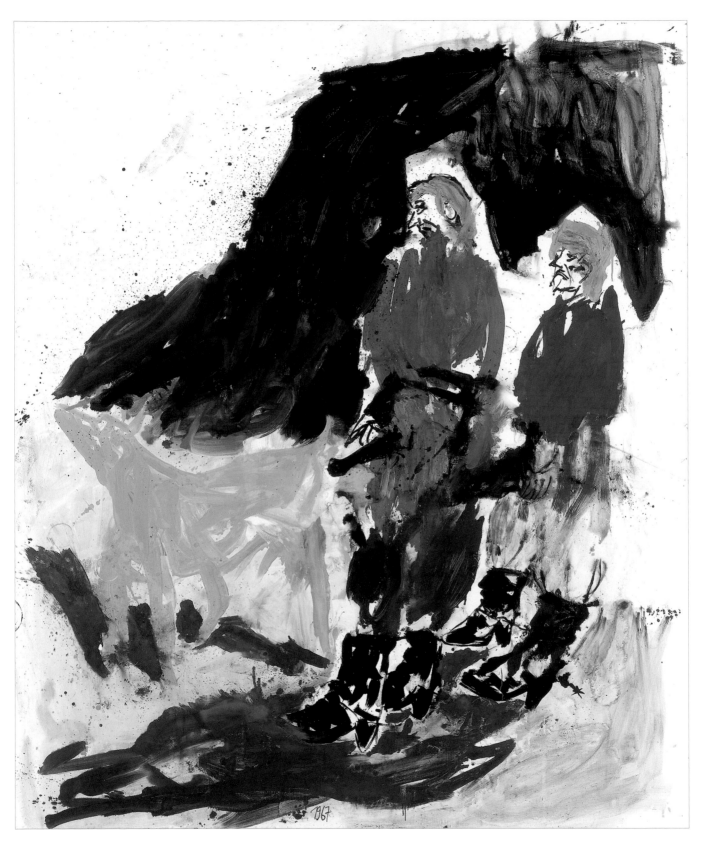

Zwei Meißener Waldarbeiter (Two Meissen Woodmen), Remix, 2007
Öl auf Leinwand, 300 x 250 cm

Eingangshalle (Entry hall), Derneburg, 18. September 1994

Olmo – Mädchen (Olmo – Girls), Remix, 2006
Öl auf Leinwand, 300 x 250 cm

Altes Atelier (Old studio), Derneburg, 26. September 1993

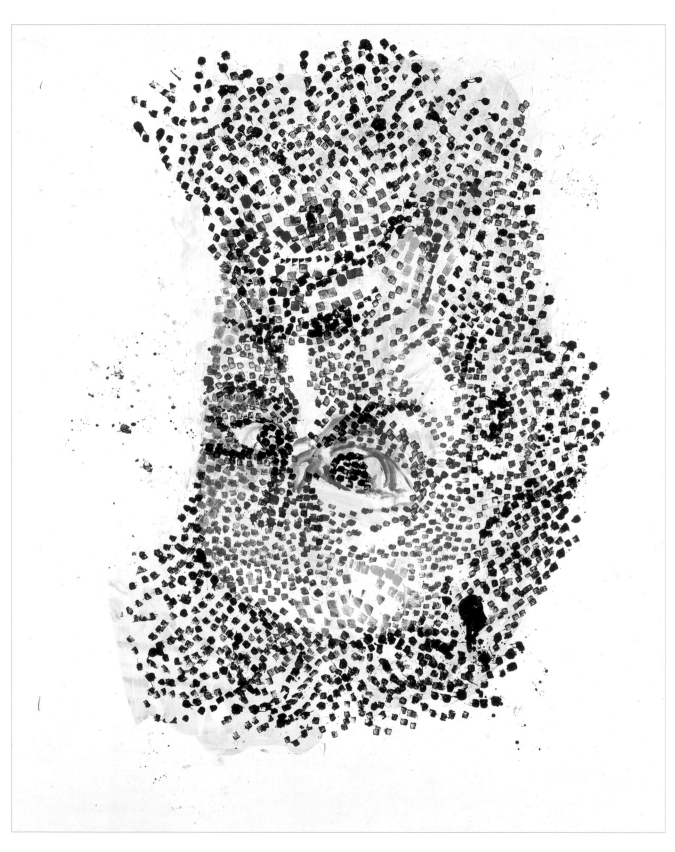

Der Briefträger (The Postman), 2005
Öl auf Leinwand, 290 x 235 cm

Neues Atelier (New studio), Derneburg, 12. Mai 2003

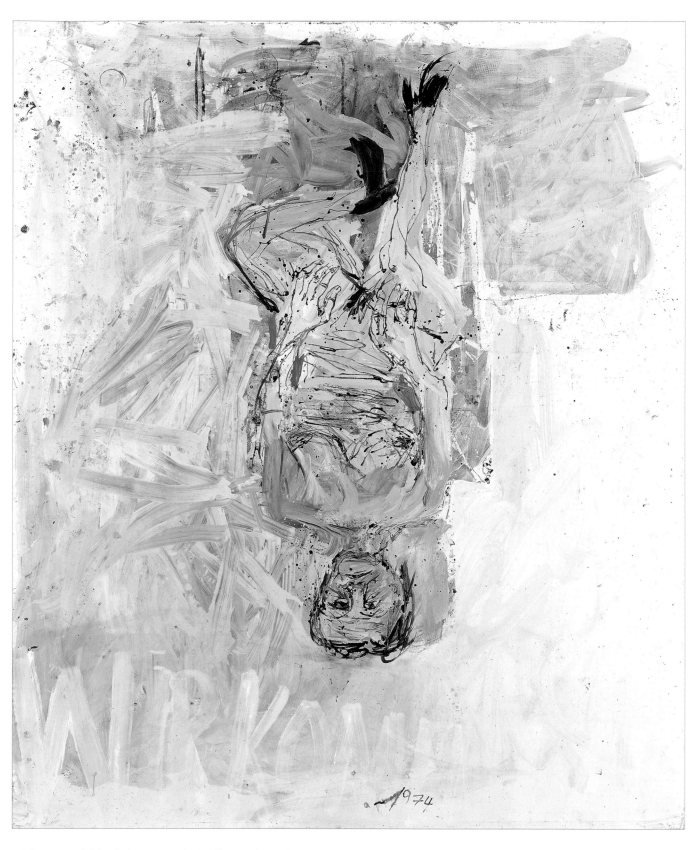

Wir kommen gleich wieder – Frau Dix (We'll Be Right Back – Frau Dix), Remix 1974, 2006
Öl auf Leinwand, 300 x 250 cm

Skulpturenatelier (Sculpture studio), Derneburg, 21. Juli 1994

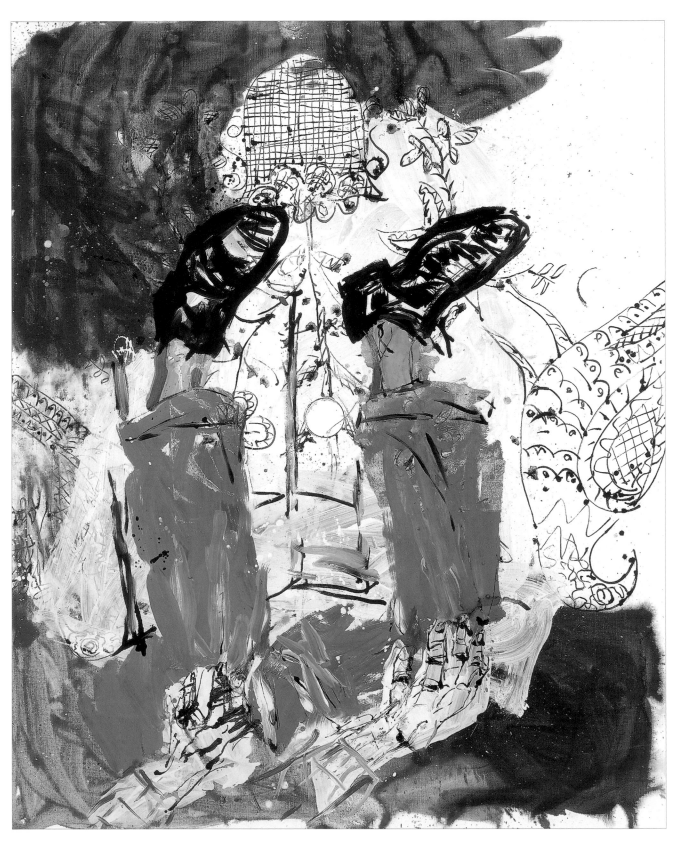

Volkskunst Ekely (Folk Art Ekely), 2006
Öl auf Leinwand, 200 x 162 cm

Neues Atelier (New studio), Derneburg, 17. Mai 2006

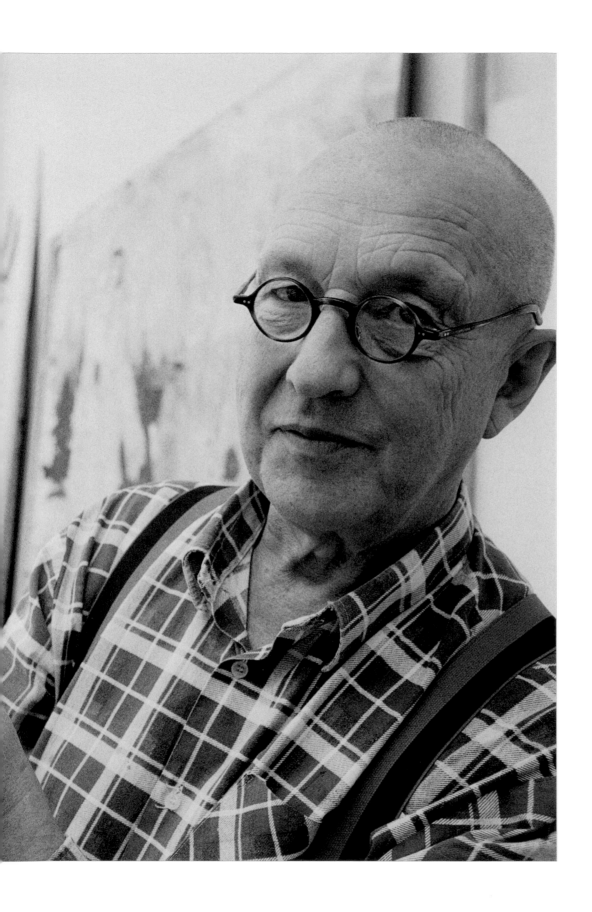

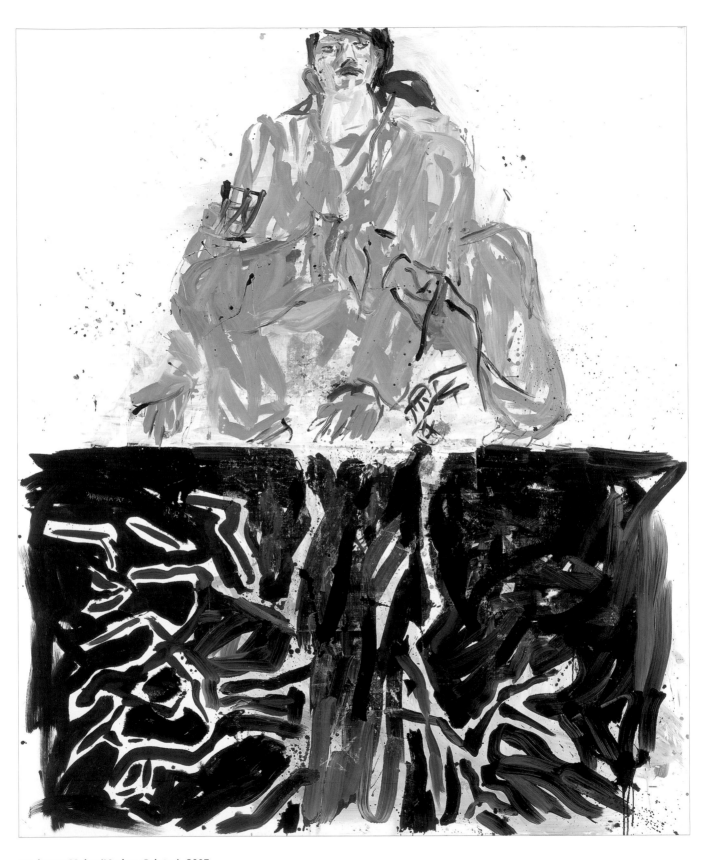

Moderner Maler (Modern Painter), 2007
Öl auf Leinwand, 300 x 250 cm

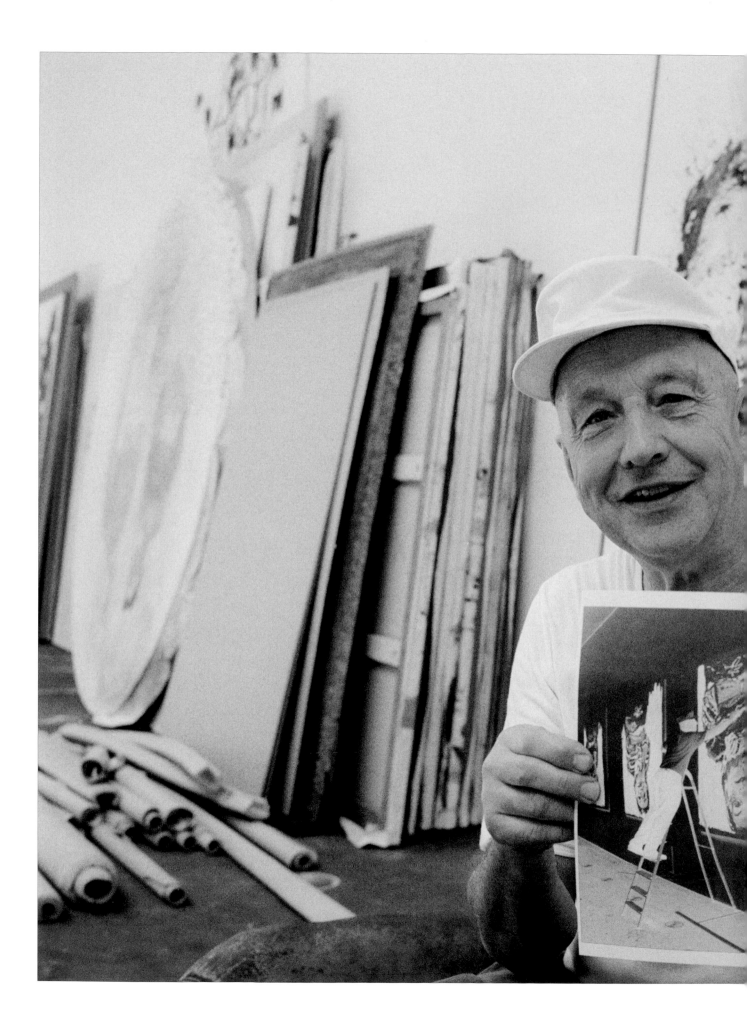

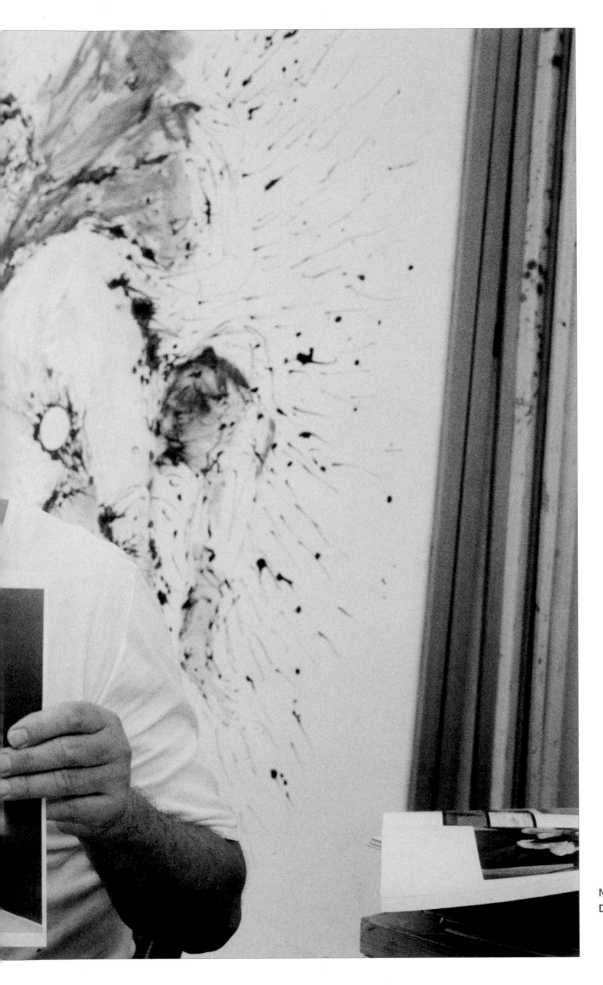

Neues Atelier (New studio),
Derneburg, 28. Mai 2004

62

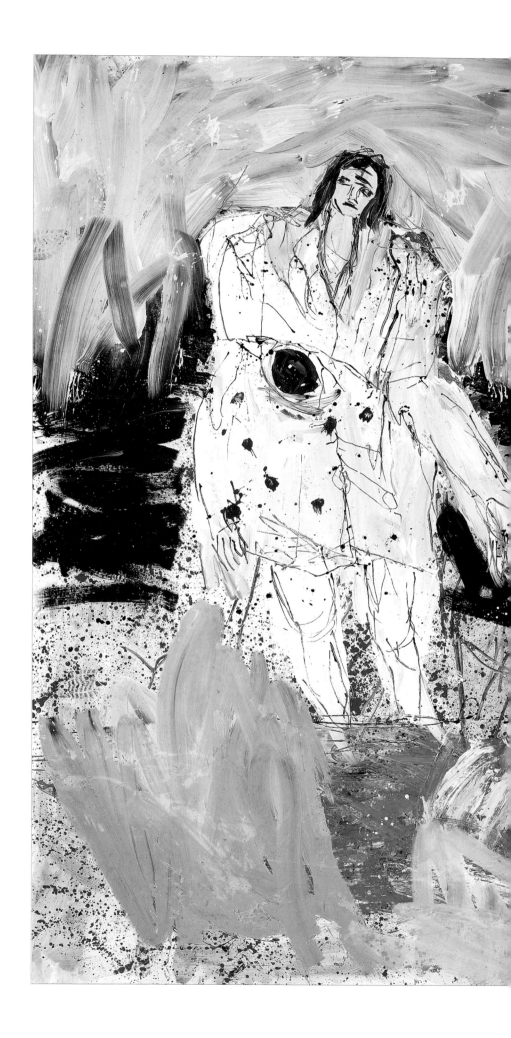

Franz Pforr ganz groß
(Franz Pforr Very Large), Remix, 2006
Öl auf Leinwand, 300 x 400 cm

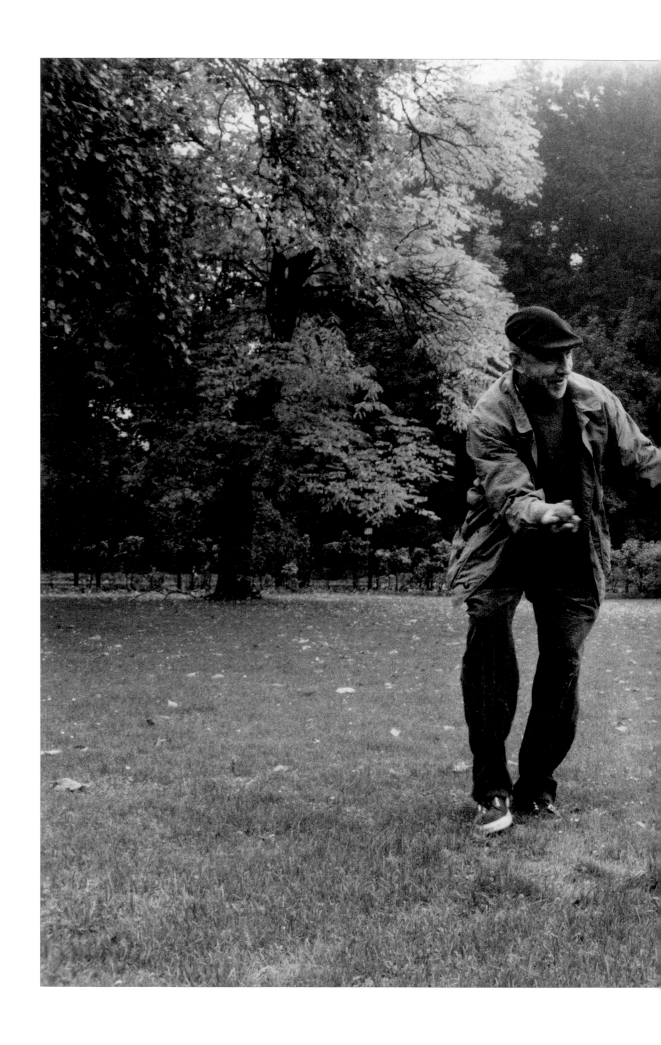

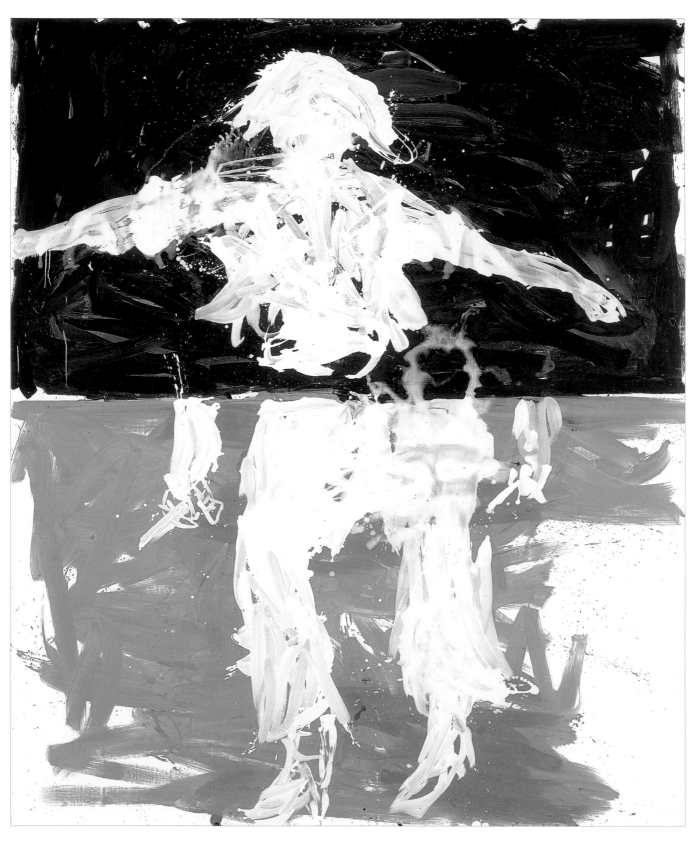

Bandit, Remix, 2007
Öl auf Leinwand, 300 x 250 cm

Auf einem Gehöft (At a farm), Stommeln, 27. Februar 1993

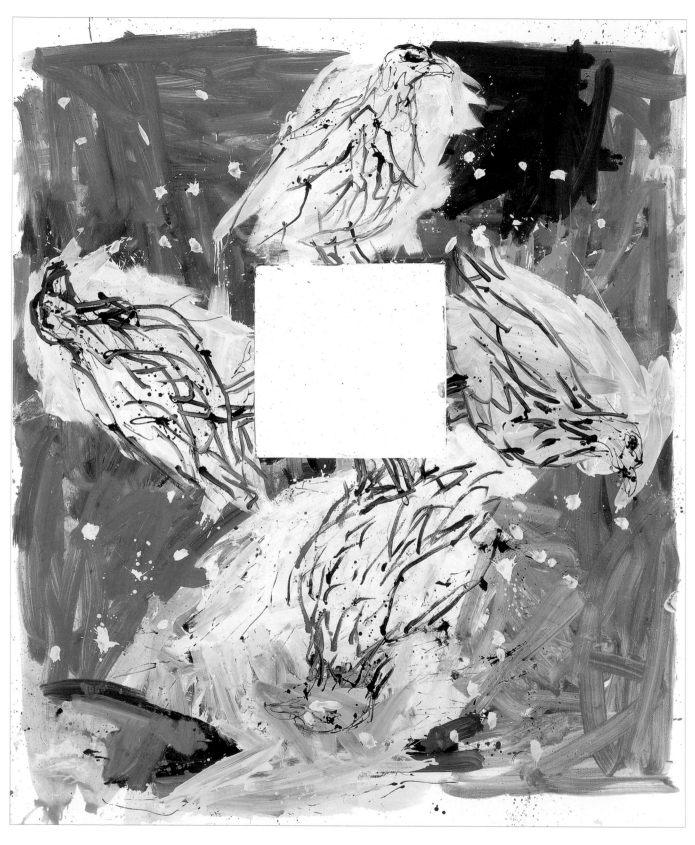

Windrad (Windmill), Remix, 2006
Öl auf Leinwand, 300 x 250 cm

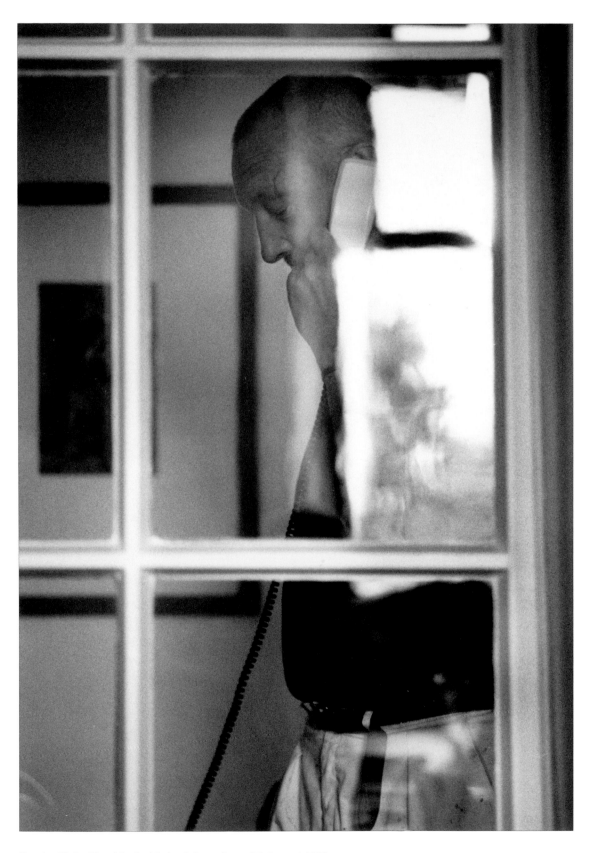

Vor der Küche (Outside the kitchen), Derneburg, 28. August 1992

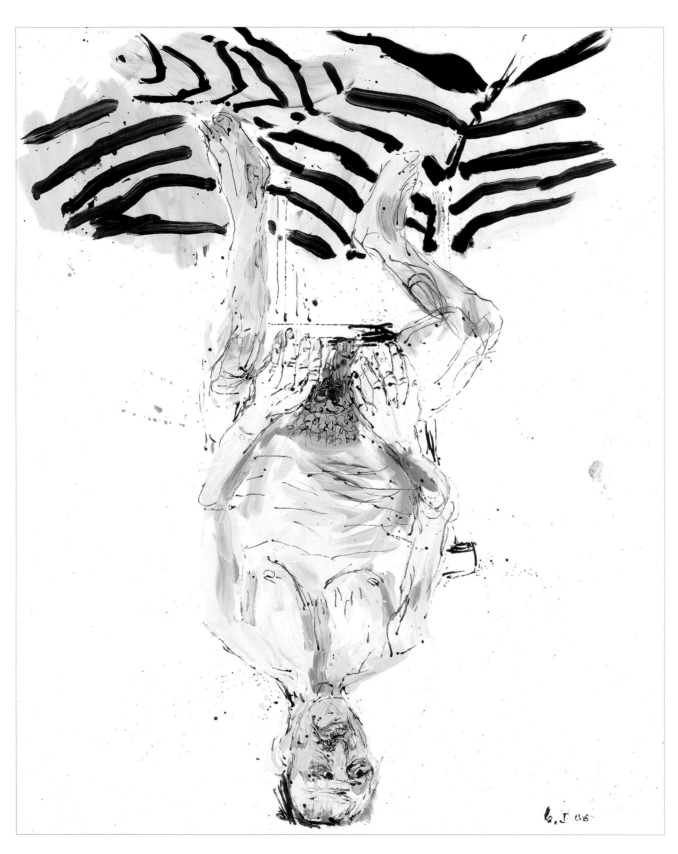

Männlicher Akt (Male Nude), Remix, 2006
Öl auf Leinwand, 250 x 200 cm

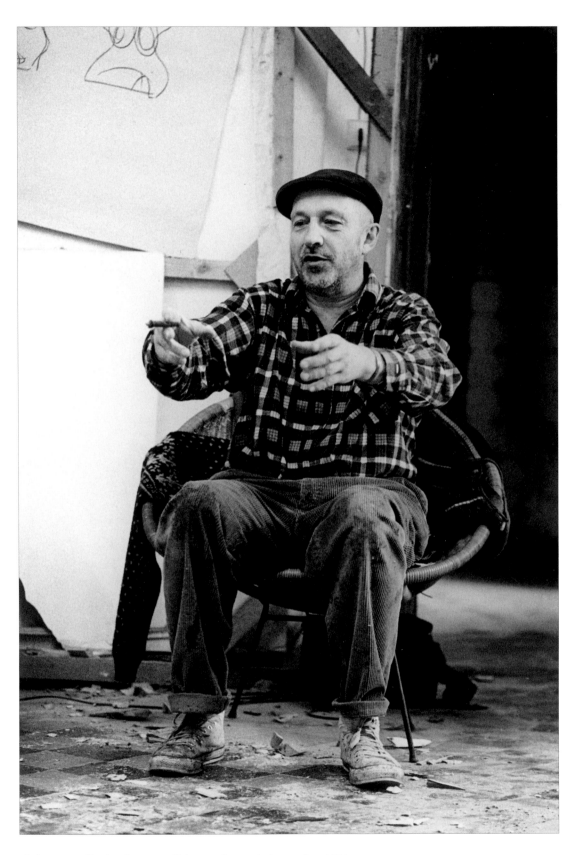

Skulpturenatelier (Sculpture studio), Derneburg, 18. September 1994

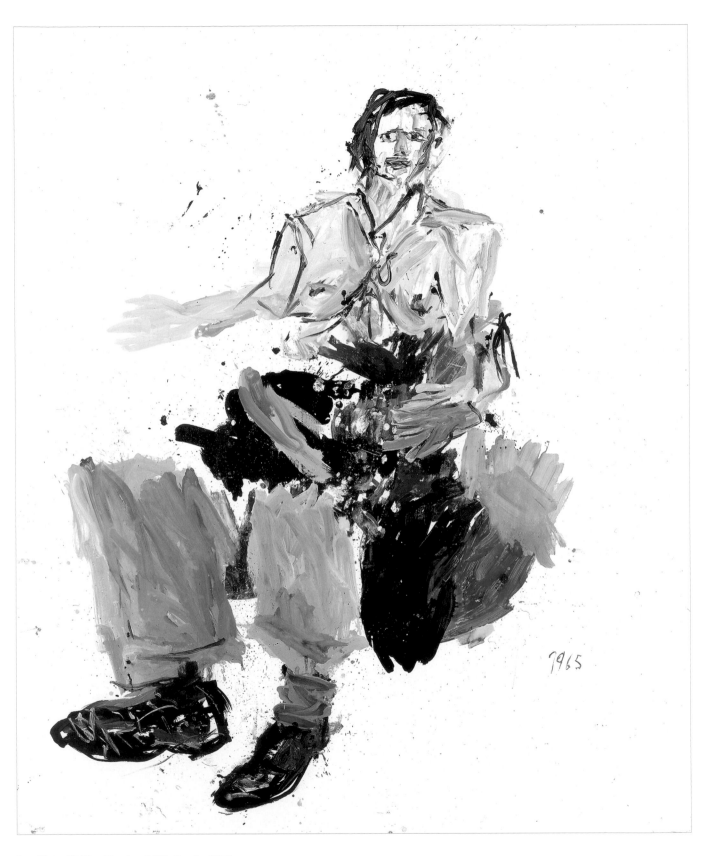

Der Hirte 65 (The Shepherd 65), Remix, 2006
Öl auf Leinwand, 300 x 250 cm

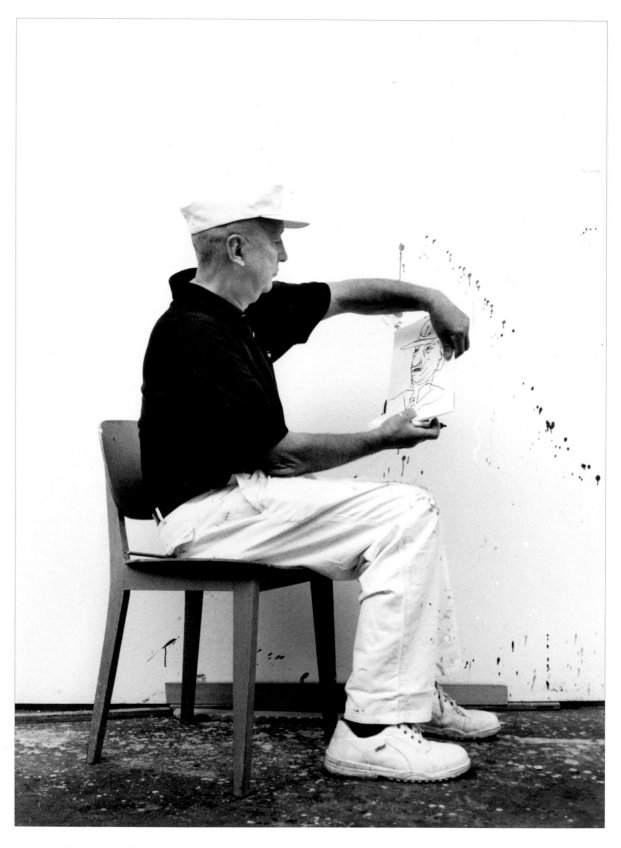

Neues Atelier (New studio), Derneburg, 12. Mai 2003

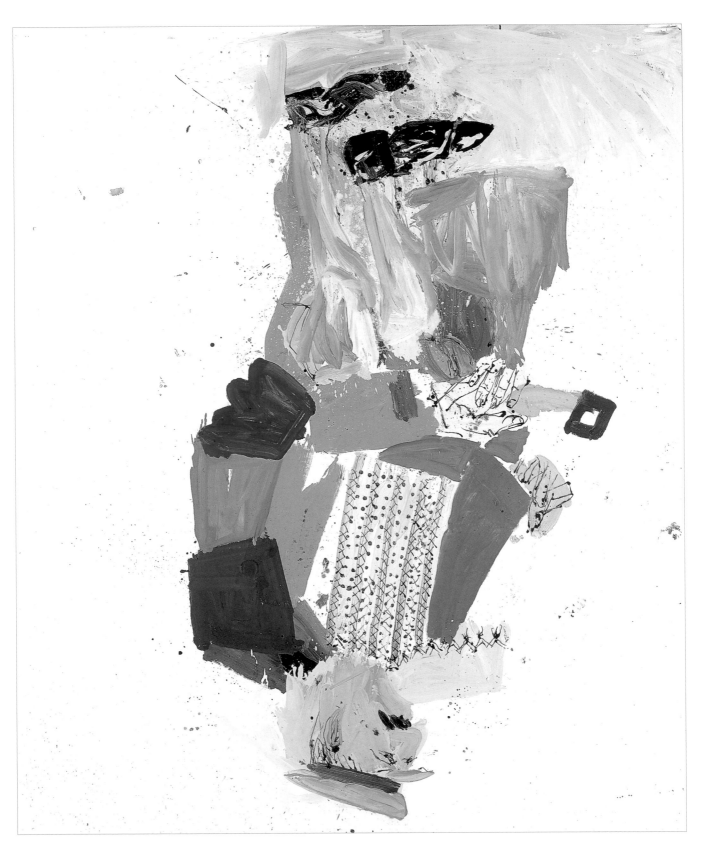

Der Raucher im Frühling (The Smoker in Spring), Remix, 2006
Öl auf Leinwand, 300 x 250 cm

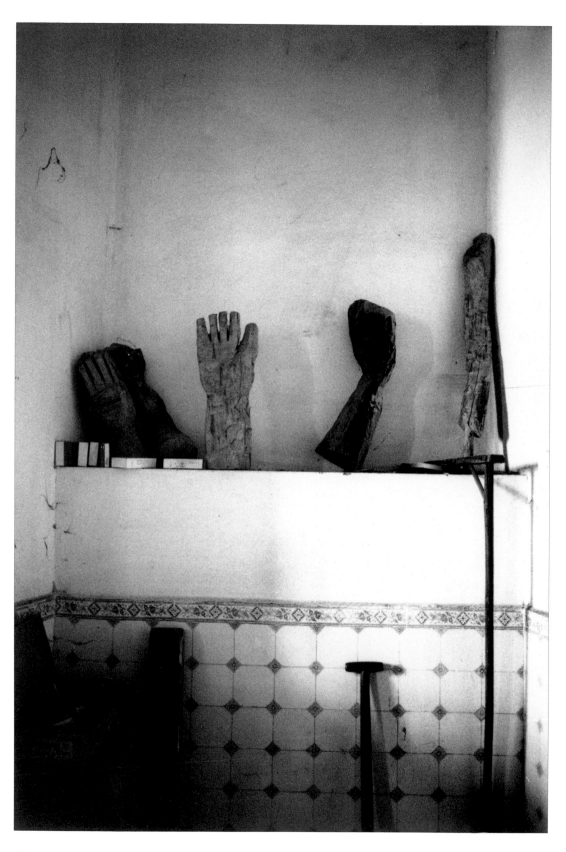

Skulpturenatelier (Sculpture studio), Derneburg, 20. Februar 1993

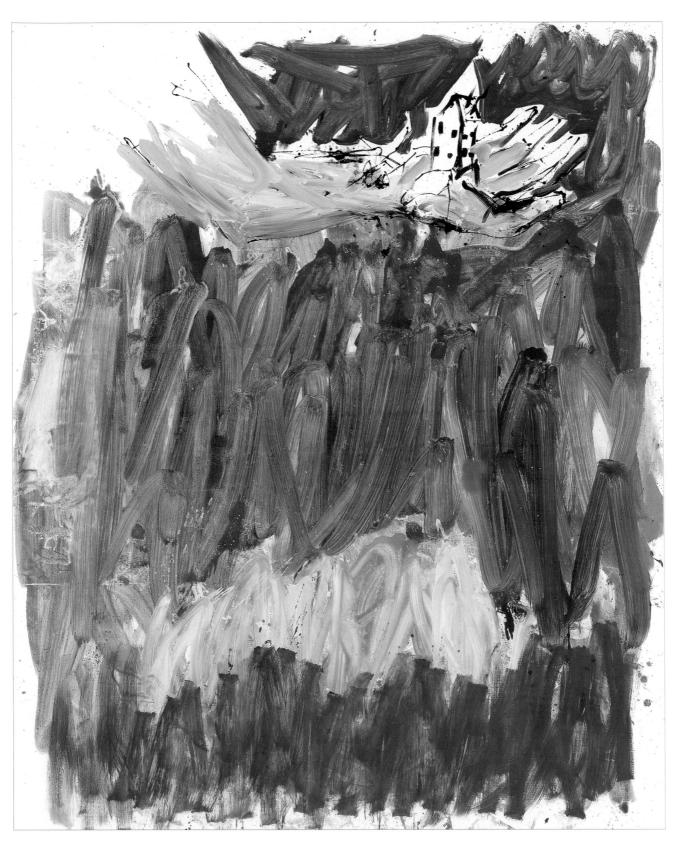

Die Hand (The Hand), Remix, 2007
Öl auf Leinwand, 250 x 200 cm

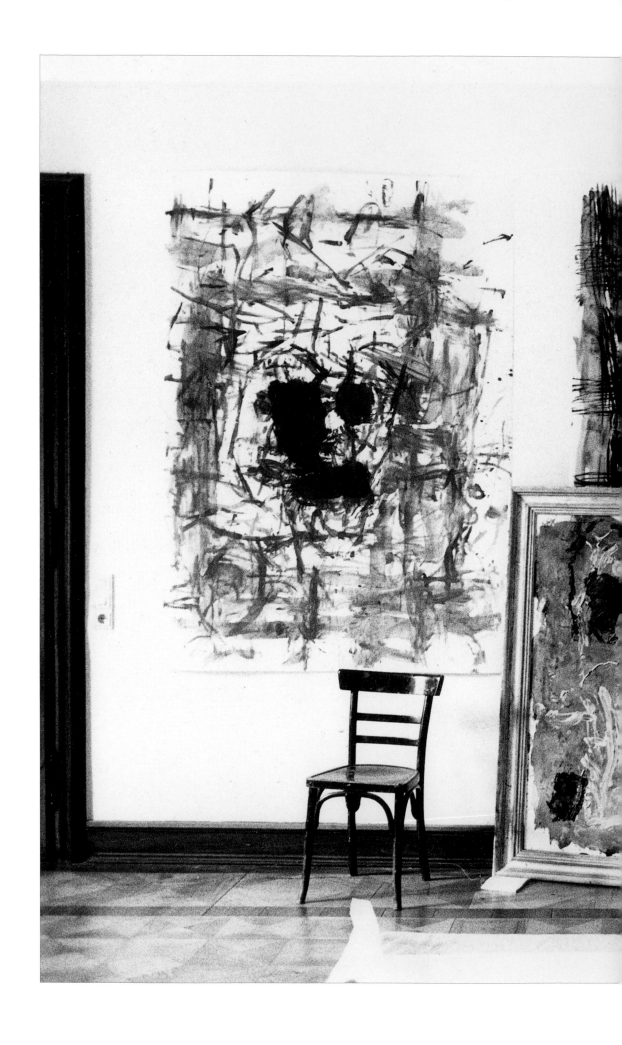

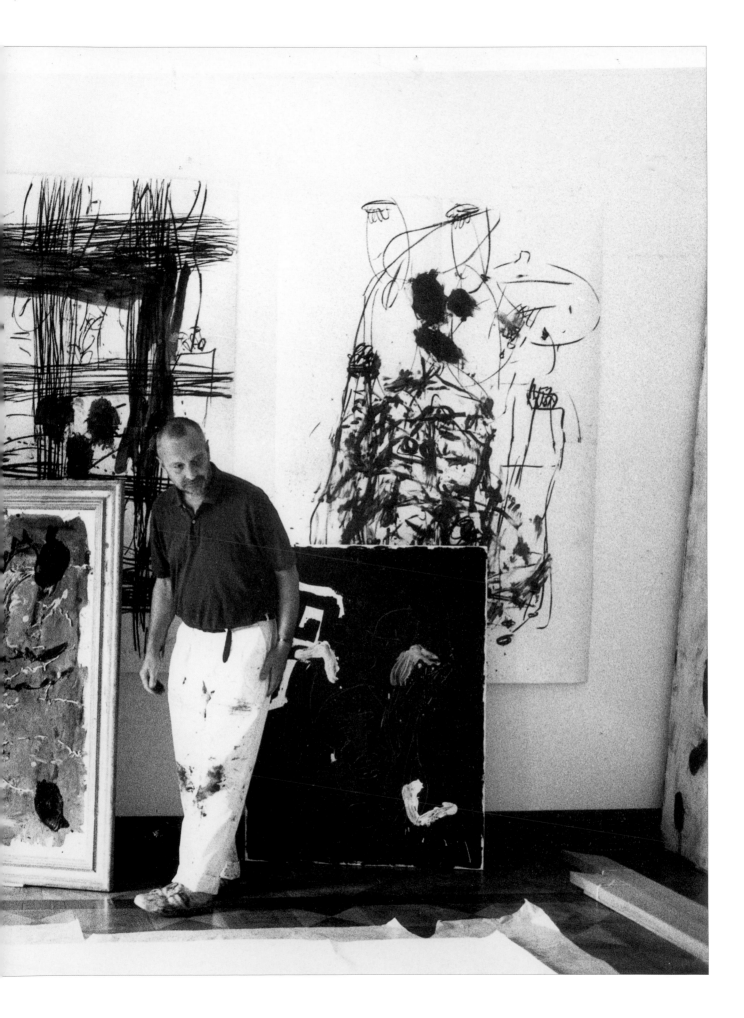

Seite 78/79: **Vorraum des alten Atelier (Vestibule of old studio), Derneburg, 28. August 1992**

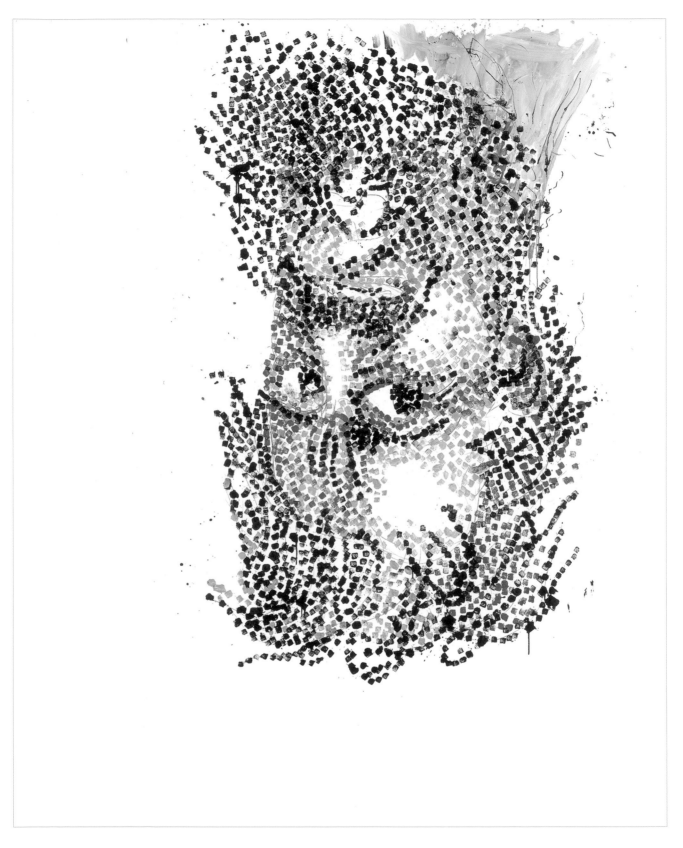

Der Schaffner (The Conductor), 2005
Öl auf Leinwand, 290 x 235 cm

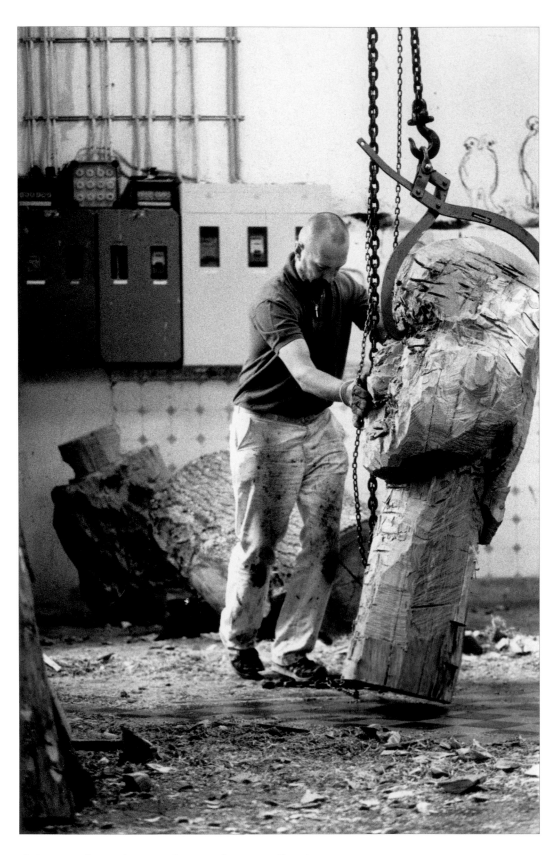

Skulpturenatelier (Sculpture studio), Derneburg, 10. Juli 1990

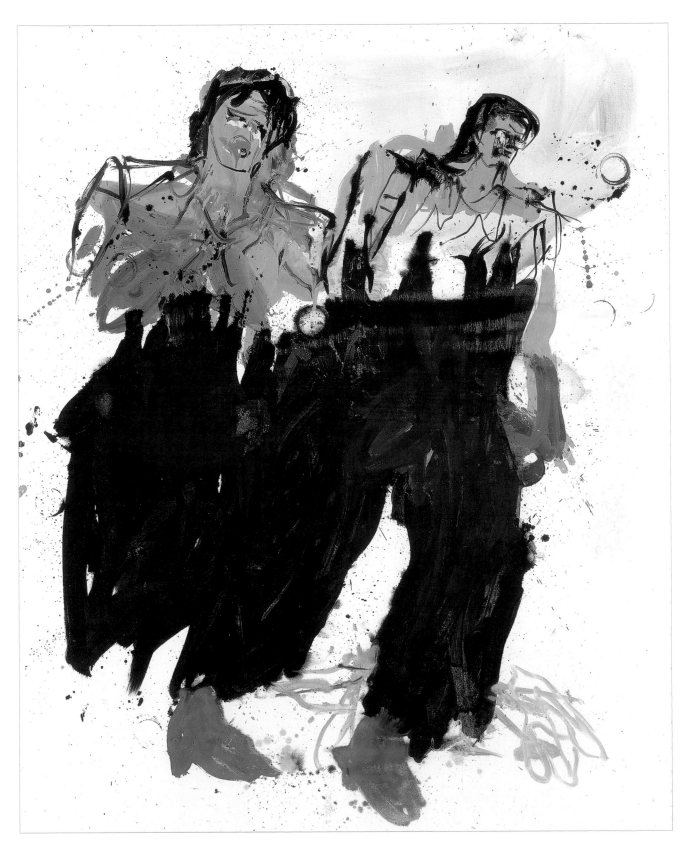

Schwarz-weiß 1965 (Black-White 1965), Remix, 2006
Öl auf Leinwand, 250 x 200 cm

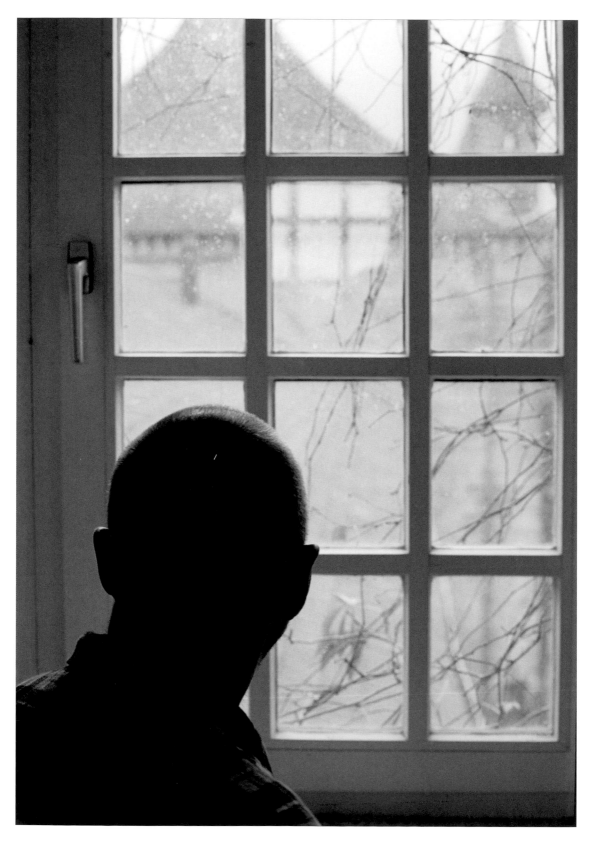

Blick vom Turmfenster (View from the tower), Schloß Derneburg, 23. September 1993

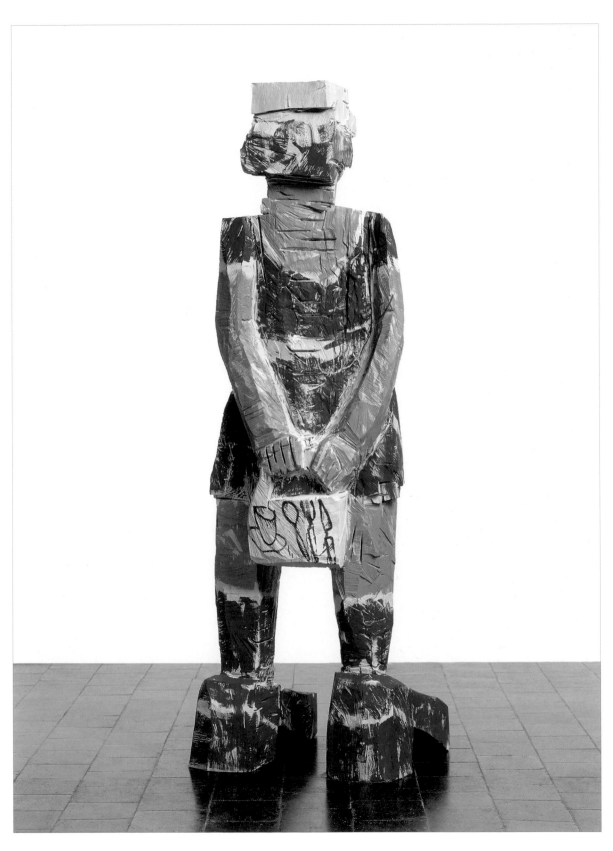

Donna Via Venezia, 2004/06
Öl auf Bronze, 263,5 x 86,5 x 93,5 cm

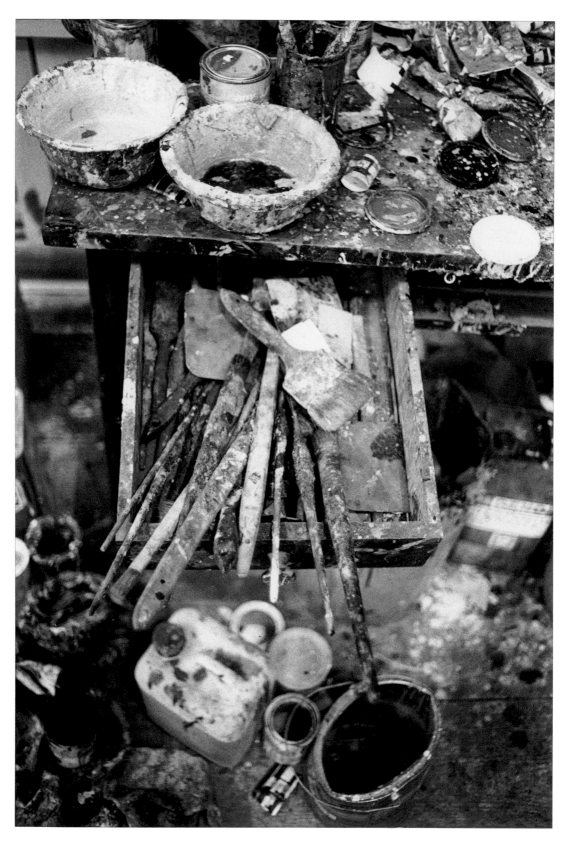

Winteratelier (Winter studio), Derneburg, Januar 1988

GEORG BASELITZ
BIOGRAPHIE BIOGRAPHY

1938

Geboren am 23. Januar als Hans-Georg Bruno Kern in Deutschbaselitz, Sachsen.

1956

Aufnahme an die Hochschule für bildende und angewandte Kunst in Ost-Berlin. Studium der Malerei bei Walter Womacka und Herbert Behrens-Hangler.

1957

Nach zwei Semestern wird Baselitz wegen *gesellschaftspolitischer Unreife* der Hochschule verwiesen. Bis 1963 Fortsetzung des Studiums bei Hann Trier an der Hochschule für bildende Künste in West-Berlin mit dem Abschluß des Meisterschüler.

1960

Mit den so genannten *Rayski Portraits* entstehen die ersten gültigen Werke.

1961

Nimmt den Künstlernamen Georg Baselitz in Anlehnung an seinen Geburtsort an. *1. Pandämonium*, Manifest und Ausstellung mit Eugen Schönebeck.

1962

Heirat mit Elke Kretzschmar und Geburt des Sohnes Daniel.

1963

Erste Einzelausstellung in der Galerie Werner & Katz in Berlin, die über Nacht zum Skandal wird. Von den ausgestellten Bildern werden *Die große Nacht im Eimer* (1962/63) und *Der nackte Mann* (1962) von der Staatsanwaltschaft beschlagnahmt. Der anschließende Prozeß endet erst 1965 mit der Rückgabe der Bilder.

1964

In der Druckerei auf Schloß Wolfsburg entstehen die ersten Radierungen.

1965

Stipendiat der Villa Romana in Florenz.
Ausstellung in der Galerie Friedrich & Dahlem in München.
Zurück in Berlin bis 1966 Folge der *Helden*-Bilder.

1966

Warum das Bild Die großen Freunde *ein gutes Bild ist*, Ausstellung und Manifest in der Galerie Rudolf Springer in Berlin.
Geburt des Sohnes Anton und Umzug nach Osthofen bei Worms.

1938

Born on 23 January in Deutschbaselitz, Saxony, and christened Hans-Georg Bruno Kern.

1956

Admitted to the Academy of Art in East Berlin. Studied painting with Walter Womacka and Herbert Behrens-Hangler.

1957

After two terms, Baselitz was expelled from the academy due to *political immaturity*. He would continue his studies until 1963, with Hann Trier at the College of Art in West Berlin, and would graduate from the master-class.

1960

The so-called *Rayski Portraits* became his first official works.

1961

Adopted the pseudonym Georg Baselitz, after his birthplace.
1st Pandemonium, manifesto and exhibition with Eugen Schönebeck.

1962

Married Elke Kretzschmar, and their son, Daniel, was born.

1963

Gallery Werner & Katz in Berlin hosted his first one-man show, which immediately caused a scandal. Of the works on view, The *Big Night Down the Drain*, 1962–63, and *The Naked Man*, 1962, were confiscated by the public prosecutor. The subsequent trial would not end until 1965, when the pictures were returned.

1964

First etchings, executed in the printing shop at Wolfsburg Castle.

1965

Worked under a grant at the Villa Romana, Florence.
Exhibition at Gallery Friedrich & Dahlem, Munich.
While living in Berlin until 1966, he painted series of *Hero Pictures*.

1966

Why the Painting Die großen Freunde *is a Good Picture*, Exhibition and manifesto at Gallery Rudolf Springer, Berlin.
His son Anton was born, and the family moved to Osthofen near Worms.

1968
Stipendiat des Kulturkreises im Bundesverband der deutschen Industrie.

1969
Beginn der Motivumkehr, eines der ersten Gemälde ist *Der Wald auf dem Kopf*.

1970
Erste Museumsausstellung im Kupferstichkabinett des Kunstmuseum Basel. Parallel zum Kölner Kunstmarkt präsentiert Franz Dahlem im Galeriehaus in der Lindenstraße die erste Ausstellung mit Bildern, deren Motive auf dem Kopf stehen.

1971
Umzug nach Forst an der Weinstraße.

1972
Teilnahme an der *documenta 5* in Kassel.
Atelier in Musbach.

1975
Umzug nach Derneburg bei Hildesheim.
Teilnahme an der *XIII. Biennale* von São Paulo.

1976
Bis 1981 zusätzliches Atelier in Florenz.
Retrospektiven in der Kunsthalle Bern, der Staatsgalerie moderner Kunst in München und der Kunsthalle Köln.

1977
Erste monumentale Linolschnitte.
Berufung an die Staatliche Akademie der Bildenden Künste in Karlsruhe, erhält dort 1978 die Professur.
Zieht seine Bilder von der *documenta 6* in Kassel wegen der Teilnahme offizieller Repräsentanten der DDR-Malerei zurück.

1979
Vier Wände und Oberlicht oder besser kein Bild an der Wand, Vortrag im Rahmen der Dortmunder Architekturtage zum Thema „Museumsbauten".

1980
Vollendet den 18-teiligen Zyklus *Straßenbild*.
Im deutschen Pavillon der Biennale von Venedig zeigt Baselitz parallel zu Anselm Kiefer seine erste Holzplastik: *Modell für eine Skulptur*.

1968
Grant from the Culture Committee of the Federal Association of German Industry.

1969
Began to work with inverted subject matter. First paintings in this manner included *The Wood on its Head*.

1970
Museum debut at Kunstmuseum Basel, with a show of drawings. In parallel with the Cologne Art Fair, Franz Dahlem presented the first exhibition of pictures with inverted subjects, in the gallery building on Lindenstraße.

1971
Moved to Forst an der Weinstraße.

1972
Participated in *documenta 5*, Kassel.
Studio in Musbach.

1975
Moved to Derneburg near Hildesheim.
Participated in the *XIII Biennale*, São Paulo.

1976
Until 1981, he would maintain a supplementary studio in Florence.
Retrospective exhibitions at Kunsthalle Bern, Staatsgalerie moderner Kunst, Munich, and Kunsthalle Köln, Cologne.

1977
First large-scale linocut.
Engaged by the Academy of Art in Karlsruhe, where he would become a professor in 1978.
Withdrew his pictures from *documenta 6* in Kassel in reaction to the participation of *official representative GDR painters*.

1979
Four Walls and a Skylight, or Rather no Picture on the Wall at All; lecture on the theme 'museum buildings' during the Architecture Convention in Dortmund.

1980
Finished *Street Picture*, a cycle in 18 parts.
In the German pavilion at the Venice Biennale, Baselitz exhibited his first woodcarving work alongside Anselm Kiefer: *Model for a Sculpture*.

1981

Teilnahme an der Ausstellung *A New Spirit in Painting* in der Royal Academy of Arts in London.
Serie der *Orangenesser* und *Trinker*-Bilder.
Bis 1987 zusätzliches Atelier in Castiglione Fiorentino bei Arezzo.
Teilnahme an der Ausstellung *Westkunst* in den Kölner Messehallen.
Erste Ausstellung in New York bei Xavier Fourcade.

1982

Teilnahme an der *documenta 7* in Kassel und der *Zeitgeist*-Ausstellung im Gropius-Bau, Berlin.
Intensivierte Arbeit an Skulpturen.

1983

Es entstehen die großen Kompositionen *Nachtessen in Dresden* und *Der Brückechor*.
Teilnahme an der Ausstellung *Expressions: New Art from Germany*, die vom Saint Louis Art Museum aus durch die USA wandert.
Retrospektive in der Whitechapel Art Gallery in London, die anschließend im Stedelijk Museum in Amsterdam und in der Kunsthalle in Basel gezeigt wird.
Professur an der Hochschule der Künste in Berlin bis 1988 und von 1992-2003.

1984

Retrospektive der Zeichnungen im Kunstmuseum Basel, die danach wandert.
Bis 1992 Mitglied der Akademie der Künste, Berlin.

1985

Die Bibliothéque Nationale in Paris zeigt die Graphikretrospektive, erweitert durch eine Werkübersicht der bis dahin entstandenen Skulpturen.
Verfaßt das Manifest *Das Rüstzeug der Maler*.

1986

Kaiserring-Preisträger der Stadt Goslar. Kunstpreis der Norddeutschen Landesbank, Hannover.

1987

Erhält die Auszeichnung des *Chevalier de l'Ordre des Arts et des Lettres*.
Zusätzliches Atelier in Imperia an der italienischen Riviera.

1988

Vollendet die Komposition *Das Malerbild*.

1989

Teilnahme an der Ausstellung *Bilderstreit* in Köln.
Baselitz vollendet das 20-teilige Bild *'45* und beginnt die monumentale Skulpturenfolge *Dresdner Frauen*.

1981

Participated in the exhibition *A New Spirit in Painting*, at the Royal Academy of Arts, London.
Series of *Orange Eater* and *Drinker* pictures.
Until 1987, he would maintain a supplementary studio in Castiglione Fiorentino near Arezzo.
Participated in the exhibition *Westkunst*, Cologne Messehallen.
First show in New York, at Xavier Fourcade.

1982

Participated in *documenta 7*, Kassel, and the exhibition *Zeitgeist*, Martin Gropius Building, Berlin.
Concentrated increasingly on sculptures.

1983

The large compositions *Supper in Dresden* and *The Brücke Chorus*.
Participated in *Expressions: New Art from Germany*, a travelling exhibition in the U.S. first show at the St. Louis Art Museum.
Retrospective at the Whitechapel Art Gallery, London, subsequently shown at the Stedelijk Museum, Amsterdam, and Kunsthalle Basel.
Professorship at the Berlin Academy of Art until 1988, and subsequently 1992–2003.

1984

Retrospective traveling exhibition of drawings, based at Kunstmuseum Basel. Until 1992, member of the Berlin Academy of Arts.

1985

The Bibliothèque Nationale in Paris showed a touring retrospective of prints, supplemented by a selection of sculptures. Wrote the manifesto *The Painters' Equipment*.

1986

Awarded the Kaiserring (Imperial Ring), by the City of Goslar. Also awarded the Art Prize of the Norddeutsche Landesbank, Hanover.

1987

Appointed *Chevalier de l'Ordre des Arts et des Lettres*.
Supplementary studio in Imperia, on the Italian Riviera.

1988

Finished the composition *The Painter's Picture*.

1989

Participated in the exhibition *Bilderstreit*, in Cologne.
Baselitz finished *'45*, a painting in 20 parts, and began work on the monumental sculpture series *Woman of Dresden*.

1990

Bis dahin umfangreichste Retrospektive der Gemälde im Kunsthaus Zürich, danach in der Kunsthalle Düsseldorf.
Michael Werner verlegt das Künstlerbuch *Malelade* mit Gedichten und 41 Radierungen von Baselitz.

1991

Bis 1995 Arbeit an der 39 Bilder umfassenden Serie *Bildübereins*.

1992

Der 89er Bordeaux „Château Mouton Rothschild" mit dem von Baselitz gestalteten Etikett wird vorgestellt.
Erhält die Auszeichnung des *Officier de l'Ordre des Arts et des Lettres*.
Vortrag *Purzelbäume sind auch Bewegung und noch dazu macht es Spaß* am Münchner Podium in den Kammerspielen zum Thema *Reden über Deutschland*.

1993

Entwirft für die Niederländische Oper in Amsterdam das Bühnenbild für Harrison Birtwistles Oper *Punch and Judy*.
Ausstellung im Louisiana Museum of Modern Art, Dänemark: *Arbeiten 1990-1993*.

1994

Manifest *Malen aus dem Kopf, auf dem Kopf oder aus dem Topf*. Vollendet die mit Stoff überzogene Skulptur *Armalamor*, die 1996 in der Eingangshalle des Neubaus der Deutschen Bibliothek in Frankfurt aufgestellt wird.

1995

Erste große Retrospektive im Guggenheim Museum in New York, danach im Los Angeles County Museum of Arts, im Hirshhorn Museum and Sculpture Gardens in Washington D.C. und in der Nationalgalerie in Berlin. Beginnt Ende des Jahres mit einer Reihe von Familienporträts nach alten Fotos.

1996

Umfangreiche Retrospektive im Musée d'Art Moderne de la Ville de Paris.
Vollendet die Skulpturen *Sentimental Holland* und *Mutter der Girlande*.

1997

Beginn der Ausstellungstournee *Portraits of Elke* im Modern Art Museum of Fort Worth.
Die Deutsche Bank stellt ihre Baselitz-Sammlung in der Staatlichen Kunsthalle, Kleine Manege in Moskau aus, danach in den Städtischen Kunstsammlungen Chemnitz und der Johannesburg Art Gallery.
Fertigt die Skulptur *Mondrians Schwester*.

1990

The most comprehensive retrospective so far of paintings, first at Kunsthaus Zürich, then at Kunsthalle Düsseldorf.
Michael Werner published the art book *Malelade*, with poems and 41 etchings by Baselitz.

1991

Worked until 1995 on the series *Picture Over One*, comprising 39 pictures.

1992

Presentation of the 1989 vintage of Château Mouton Rothschild with label designed by Baselitz.
Appointed *Officier de l'Ordre des Arts et des Lettres*.
Lecture *Somersaults are also Movement, and They're Fun, Too*, at Munich Podium at the Chamber Theater, on the theme *Talking about Germany*.

1993

Stage design for Harrison Birtwistle's opera *Punch and Judy*, commissioned by the Amsterdam Opera.
Exhibition at Louisiana Museum of Modern Art, Denmark: *Works, 1990–1993*.

1994

Manifesto *Painting out of my Head, Upside Down, out of the Hat*.
Finished the fabric-covered sculpture *Armalamor*, which would be installed in 1996 in the lobby of the new German Library in Frankfurt.

1995

First large retrospective at the Guggenheim Museum in New York, traveling to Los Angeles County Museum of Arts, Hirshhorn Museum and Sculpture Gardens, Washington, D.C., and National Gallery, Berlin. At the end of the year, he began work on a series of family portraits based on old photographs.

1996

Large retrospective at the Musée d'Art Moderne de la Ville de Paris.
Finished the sculptures *Sentimental Holland* and *Mother of the Garland*.

1997

Traveling exhibition *Portraits of Elke* launched at the Modern Art Museum of Fort Worth.
Deutsche Bank exhibited its Baselitz collection in Moscow, then in Chemnitz and Johannesburg.
Finished the sculpture *Mondrian's Sister*.

1998

Das Museo Rufino Tamayo zeigt die erste Übersicht des Werks in Mexiko City.
Vollendet die großformatigen Gemälde *Friedrichs Frau am Abgrund* und *Friedrichs Melancholie* für den Reichstag in Berlin.

1999

Reise in die Niederlande 1972-1999, Ausstellung im Stedelijk Museum Amsterdam vornehmlich mit Werken aus holländischen Sammlungen.
Ehrenprofessur der Royal Academy of Arts in London.
Umfangreiche Retrospektive der *Monumentalen Druckgraphik 1977-1999* im Musée Rath, Genf.
Erster Preisträger des Rhenus-Kunstpreises.

2000

Ehrenprofessur der Akademie der Bildenden Künste in Krakau.

2001

Sculpture versus Painting, Ausstellung im IVAM, Centre Julio González in Valencia.
Erster Preisträger des Julio-González-Preises in Valencia.

2002

Erhält die Auszeichnung des *Commandeur de l'Ordre des Arts et des Lettres*.
Es entsteht die Serie der monumentalen Linolschnitte *Belle Haleine*.

2003

Ausstellung monumetaler Aquarelle in der Albertina in Wien, danach in der Frac de Picardie in Amiens.
Vollendet sein Selbstporträt als überlebensgroße Skulptur.
Preis für das beste Werk auf der Ersten Internationalen Biennale von Peking.
Erhält den Niedersächsischen Staatspreis.

2004

Vollendet das Portrait *Frau Ultramarin* seiner Frau als überlebensgroße Skulptur.
Retrospektive in der Kunst- und Ausstellungshalle der Bundesrepublik Deutschland, Bonn.
Elke – Portraits im Negativ.
Preisträger des Premium Imperiale, Tokyo.
Arbeit an der Serie *Spaziergang ohne Stock* und *Ekely*.
Ehrenprofessur der Accademia di Belle Arti, Florenz.

2005

Ausstellung mit Benjamin Katz in Imperia: *Attori a rovescio*.
Beginn der *Remix* Serie.
Erhält in Wien das Österreichische Ehrenzeichen für Wissenschaft und Kunst.
Incontri – Begegnungen 2005, Auszeichnung von ICIT in Imperia.

1998

Selected works shown at Museo Rufino Tamayo, Mexico City.
Finished two paintings on a giant format: *Friedrich's Woman at the Abyss* and *Friedrich's Melancholy,* for the Berlin Reichstag.

1999

Travels in the Netherlands 1972–1999, exhibition at Stedelijk Museum Amsterdam, mainly of works from Dutch collections.
Honorary professorship at the Royal Academy of Arts, London.
Large retrospective exhibition of *Monumental Prints 1977–1999*, at Musée Rath, Geneva.
First winner of the Rhenus Prize.

2000

Honorary professorship at the Academy of Art, Cracow.

2001

Sculpture versus Painting, exhibition at IVAM Centre Julio González, Valencia.
First winner of the Julio González Prize in Valencia.

2002

Appointed *Commandeur de l'Ordre des Arts et des Lettres*.
Monumental linocut series, *Belle Haleine*.

2003

Exhibition of monumental watercolors at the Albertina in Vienna, then at FRAC de Picardie in Amiens.
My New Cap, self-portrait sculpture on a giant scale.
Prize for best work at the First International Biennale in Beijing.
Awarded Lower Saxony State Prize.

2004

Frau Ultramarin, an extremely large scale portrait sculpture of the artist's wife.
Retrospective at the Kunst- und Ausstellungshalle der Bundesrepublik Deutschland, Bonn.
Elke portraits in the negative.
Awarded Premium Imperiale, Tokyo.
Worked on the series *Stroll without a Stick* and *Ekely*.
Honorary professorship in Florence.

2005

Exhibition with Benjamin Katz in Imperia: *Attori a rovescio*.
Began work on the *Remix* series.
In Vienna, he received the Austrian Order for Science and Art.
Incontri – Begegnungen 2005, Auszeichnung von ICIT in Imperia.

2006

Retrospektiven im Louisiana Museum bei Kopenhagen und in der Fondation de l'Hermitage in Lausanne.

Remix-Ausstellung in der Pinakothek der Moderne, München; wandert Anfang des darauffolgenden Jahres in die Albertina, Wien.

Verlegung seines Ateliers und Wohnsitzes nach Bayern.

Ehrenbürger der Stadt Imperia.

2007

Übersicht der *Russenbilder* im Musée d' Art Moderne, St-Étienne, danach im National Museum of Contemprary Art, Seoul, und in den Deichtorhallen, Hamburg.

Übernahme der leicht veränderten Retrospektive aus Lausanne durch das Museo d'Arte Moderna, Lugano.

Im Venezianischen Pavillon der Biennale von Venedig stellt Baselitz im Dialog mit Emilio Vedova aus.

Retrospektive in der Royal Academy of Arts in London.

Georg Baselitz lebt und arbeitet am Ammersee (Bayern) und Imperia (Italienische Riviera).

2006

Retrospectives at the Louisiana Museum of Art, Humlebæk, and the Fondation de l'Hermitage, Lausanne.

Remix exhibition at Pinakothek der Moderne, Munich, and at the beginning of the following year, at the Albertina, Vienna.

Honorary citizen of the town of Imperia.

Baselitz moved to southern Germany.

2007

The *Russian Pictures* are shown at Musée d'Art Moderne, Saint-Étienne, National Museum of Contemporary Art, Seoul, and Deichtorhallen, Hamburg.

The Museo d'Arte Moderna in Lugano took over a slightly altered version of the retrospective from Lausanne.

In the Venetian pavilion at the Venice Bienniale, Baselitz exhibited in dialog with Emilio Vedova.

Retrospective at the Royal Academy of Arts, London.

Georg Baselitz lives and works on Ammersee lake (Bavaria) and in Imperia (Italian Riviera).

Auping, Michael: *Georg Baselitz – Paintings 1962-2001*, herausgegeben von/edited by Detlev Gretenkort (italienisch/englisch), Mailand, Gabrius – Alberico Cetti Serbelloni, 2002.

Baselitz, Georg: *Manifeste und Texte zur Kunst 1966-2000*, Bern, Gachnang & Springer, 2001.

Georg Baselitz, Texte von/texts by Antoni Mari, Rudi H. Fuchs, Kay Heymer und Kevin Power (englisch/katalanische Ausgabe für Barcelona und englisch/spanische Ausgabe für die gleichnamige Ausstellung in Madrid), Barcelona, Centre Cultural de la Fundació Caixa de Pensions, 1990.

Georg Baselitz – Grabados/Gravures/Prints, 1964-1990, Interviews von/by Rainer Michael Mason mit/with Georg Baselitz, Texte von/texts by Rainer Michael Mason und/and Jeremy Lewison (spanisch/französisch/englisch), Valencia, IVAM Centre Julio González, Cabinet des estampes und Tate Gallery, 1991.

Georg Baselitz – Aus der Sammlung Deutsche Bank, Vorwort von/preface by Ariane Grigoteit und Friedhelm Hütte, Texte von/texts by Ariane Grigoteit, Friedhelm Hütte, Joachim Blüher, Britta Färber, Werner Schade, Alexander Jakimowitsch, Interview von/by Siegfried Gohr mit/with Fred Jahn (russische und deutsche Ausgabe; leicht veränderte deutsche Ausgabe für die Station in Chemnitz; leicht veränderte englische Ausgabe für die Station in Johannesburg), Frankfurt, Deutsche Bank AG, 1997.

Georg Baselitz – Gravures monumentales, 1977-1999, Interview zwischen/between Rainer Michael Mason und Georg Baselitz, Texte von/texts by Rainer Michael Mason und/and Antonio Saura, Genève, Musées d'art et d'histoire, 1999.

Georg Baselitz – Das grosse Pathos, Gemälde, Zeichnungen, Graphik, Texte von/texts by Christoph Heinrich, Günther Gercken, Thomas Röske, Stephanie Hauschild, Joachim Blüher, Hamburg, Hamburger Kunsthalle, 1999.

Georg Baselitz – Escultura frente a pintura/Sculpture versus painting, Texte von/texts by Kosme de Barañano, Richard Shiff, Éric Darragon und Kevin Power, Zitate von Georg Baselitz (spanisch/englisch), Madrid, Aldeasa und Valencia, IVAM Centre Julio Gonzalez, 2001.

Baselitz – Ekstasen der Figur. Im Dialog mit der Kunst Afrikas, Text von/text by Peter Stepan, Burgrieden – Rot, Museum Villa Rot, 2005.

Baselitz – Maler/Painter, Texte von/texts by Helle Crenzien, Poul Erik Tøjner und Georg Baselitz, Louisiana Revy, 46. Jahrgang Nr. 2, Februar 2006, Humlebæk, Louisiana Museum for Moderne Kunst, 2006 (dänisch/englische Version).

Baselitz – une seule passion, la peinture, Vorwort von/preface by Juliane Cosandier, Texte von/texts by Rainer Michael Mason und Éric Darragon, Interview zwischen/between Rainer Michael Mason und/and Georg Baselitz, Lausanne, Fondation de l'Hermitage, 2006/Georg Baselitz, veränderte Ausgabe (italienisch), herausgegeben von/edited by Rainer Michael Mason, mit einem zusätzlichen Text von/with an additional text by Bruno Corà, Lugano, Museo d'Arte Moderna, 2007.

Baselitz – Remix, Vorwort von/preface by Reinhold Baumstark und/and Klaus Albrecht Schröder, Texte von/texts by Carla Schulz-Hoffmann und Richard Shiff, München und Ostfildern, Pinakothek der Moderne und Hatje Cantz, 2006.

Georg Baselitz – Russenbilder, Texte von/texts by Lóránd Hegyi, Éric Darragon, Robert Fleck (deutsch/französisch), Saint-Etienne Métropole, Musée d'Art Moderne/Hamburg, Deichtorhallen/Salzburg – Paris, Galerie Thaddaeus Ropac, 2007/Memory Unforgettable – Georg Baselitz's Russian Paintings, veränderte Ausgabe (koreanisch), mit einem zusätzlichen Text von/with an additional text by Nam-in Kim, Korea, National Museum of Contemporary Art, 2007.

Georg Baselitz – A Retrospective, Texte von/texts by Georg Baselitz, Norman Rosenthal, Richard Shiff, Carla Schulz-Hoffmann und/and Shulamith Behr, London, Royal Academy of Arts, 2007.

Dahlem, Franz: *Georg Baselitz*, herausgegeben von/edited by Angelika Muthesius, imaginäres Gespräch zwischen/imaginary conversation between Georg Baselitz, Franz Dahlem und/and Moritz Pickshaus (deutsch/englisch/französisch), Köln, Benedikt Taschen, 1990.

Darragon, Éric: *Georg Baselitz – Charabia et basta*, Entretiens avec Éric Darragon, Paris, L'Arche, 1996. *Darstellen, was ich selber bin, Georg Baselitz im Gespräch mit Éric Darragon*. Erweiterete deutsche Ausgabe/extended German edition, Frankfurt, Insel, 2001.

Eccher, Danilo (Hg./ed.): *Baselitz*, Katalog der Ausstellung/exhibition catalog, Essays von/by Danilo Eccher, Heinrich Heil und/and Fabrice Hergott, ausgewählte Schriften von/selected essays by Georg Baselitz, Milano, Charta und Bologna, Galleria d' Arte Moderna, 1997.

Franzke, Andreas: *Georg Baselitz*, herausgegeben von/edited by Edward Quinn, Barcelona, Polígrafa, 1988 (spanisch)/München, Prestel, 1988 (deutsch und englisch)/Paris, Cercle d'art, 1988 (französisch).

Gallwitz, Klaus: *Georg Baselitz–Laudatio zur Verleihung des Kaiserrings in der Kaiserpfalz Goslar am 27. September 1986*, Goslar, Mönchehaus-Museum und Verein zur Förderung moderner Kunst, 1986.

Gohr, Siegfried (Hg./ed.): *Georg Baselitz – Retrospektive 1964-1991*, Texte von/texts by Siegfried Gohr, Carla Schulz-Hoffmann und/and Lóránd Hegyi, München, Kunsthalle der Hypo-Kulturstiftung und Hirmer, 1992.

Gohr, Siegfried: *Über Baselitz – Aufsätze und Gespräche, 1976-1996*, Köln, Wienand, 1996.

Jahn, Fred: *Baselitz – Peintre-Graveur, Band I, Werkverzeichnis der Druckgrafik, 1963-1974*, bearbeitet von/revised by Fred Jahn in Zusammenarbeit mit/in cooperation with Johannes Gachnang, Bern – Berlin, Gachnang & Springer, 1983.

Jahn, Fred: *Baselitz – Peintre-Graveur, Band II, Werkverzeichnis der Druckgrafik, 1974-1982*, bearbeitet von/revised by Fred Jahn in Zusammenarbeit mit/in cooperation with Johannes Gachnang, Bern – Berlin, Gachnang & Springer, 1987.

Hergott, Fabrice: *Baselitz* (Repères contemporains), Paris, Cercle d'art, 1996.

Katz, Benjamin: *Georg Baselitz – Photokontakt*, Katalog der Ausstellung/exhibition catalog, Essay von/by Heinrich Heil (deutsch/englisch), Köln, Wienand, 2004.

Kleine, Susanne: *Georg Baselitz – Bilder, die den Kopf verdrehen*, Katalog der Ausstellung/exhibition catalog, Essays von/by Georg Baselitz, Richard Shiff, Uwe M. Schneede, Peter Gorsen, Norman Rosenthal, Susanne Kleine, Bonn/Leipzig, Kunst- und Ausstellungshalle der Bundesrepublik Deutschland/E.A. Seemann, 2004.

Koepplin, Dieter/Meyer Franz/Gohr Siegfried/Baumann Felix: *Georg Baselitz – 45* (Reihe Cantz), herausgegeben von/edited by Dieter Koepplin, Ostfildern, Cantz, 1991.

Linsmann, Maria (Hg./ed.): *Georg Baselitz – Künstlerbücher*, Gedicht von/poem by Robert Creeley (englisch), Vorwort von/preface by Maria Linsmann, Text von/text by Siegfried Gohr (deutsch), Troisdorf/Köln, Museum Burg Wissem/Wienand, 2001.

Quinn, Edward: *Georg Baselitz–Eine fotographische Studie von Edward Quinn*, Bern, Benteli, 1993.

Pagé, Suzanne/Laffon Juliette/Burluraux Odile (Hg./ed.): *Georg Baselitz*, Katalog der Ausstellung/exhibition catalog, Vorwort von/preface by Suzanne Pagé, Essays von/by Juliette Laffon, Éric Darragon, Richard Schiff, Siegfried Gohr, Rudi Fuchs, ausgewählte Schriften von/selected essays by Georg Baselitz, Paris, Paris-Musées, Musée d' Art Moderne de la Ville de Paris, 1996.

Rosenthal, Norman: *Wie ungewöhnlich modern*, Laudatio (deutsch/englisch). In: Rhenus Kunstpreis 1999 Georg Baselitz, herausgegeben vom/edited by Rhenus Kunstpreis Düsseldorf, Vorworte von/prefaces by Max Reiners und/and Rudi Fuchs (deutsch), Düsseldorf, Rhenus Kunstpreis, 1999.

Schröder, Klaus Albrecht/Lecointre, Yves (Hg./ed.): *Georg Baselitz – Die monumentalen Aquarelle/Aquarelles monumentales*, Vorwort von/preface by Klaus Albrecht Schröder und/and Yves Lecointre, Text von/text by Éric Darragon (deutsch/französisch), Wien/Wolfratshausen, Albertina/Minerva, 2003.

Schultz-Hoffmann, Carla: *Kunstwerke 1: Georg Baselitz – Staatsgalerie moderner Kunst*, herausgegeben von/edited by Bayerische Staatsgemäldesammlungen, München, Staatsgalerie moderner Kunst und Stuttgart, Hatje, 1993.

Schwerfel, Heinz Peter: *Georg Baselitz im Gespräch mit Heinz Peter Schwerfel*, Kunst Heute Nr. 2, Köln, Kiepenheuer & Witsch, 1989.

Szeemann, Harald (Hg./ed.): *Georg Baselitz*, Katalog der Ausstellung/exhibition catalog, Essays von/by Harald Szeemann, Rudi Fuchs, Kevin Power, Michel Tournier, Mario Diacono, John Caldwell, Christian Klemm, Franz Meyer, Zürich, Kunsthaus und/and Düsseldorf, Städtische Kunsthalle, 1990.

Waldman, Diane/Maurer Emil/Gohr Siegfried: Georg *Baselitz – Pastelle 1985-1990*, (deutsch/englisch) Bern – Berlin, Gachnang & Springer, 1990.

Waldman, Diane: *Georg Baselitz*, Katalog der Ausstellung/exhibition catalog (englisch), Essay von/by Diane Waldman, ausgewählte Schriften von/selected essays by Georg Baselitz, New York, Solomon R. Guggenheim Museum, 1995/veränderte Ausgabe (deutsch), mit zusätzlichen Essays von/with additional essays by Dieter Honisch, Peter-Klaus Schuster und/and Angela Schneider, Berlin, Nationalgalerie, 1996.

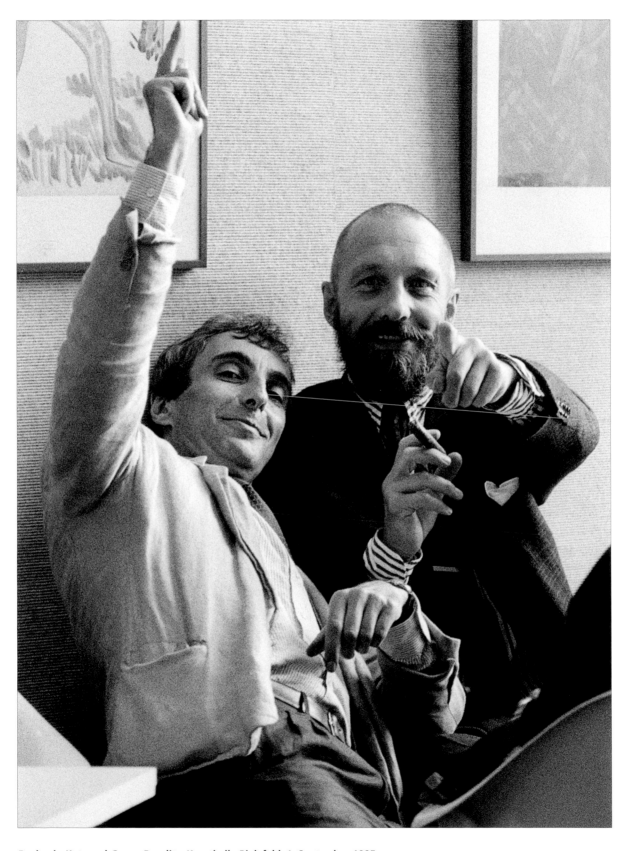

Benjamin Katz und Georg Baselitz, Kunsthalle Bielefeld, 1. September 1985

BENJAMIN KATZ
BIOGRAPHIE BIOGRAPHY

1939
Geboren am 14. Juni in Antwerpen als Sohn von Herbert und Regina Katz, geborene Hirsch. Der Vater war Medizinstudent in Berlin und arbeitete an einem vergleichenden Lexikon von über 25 Sprachen. Die aus Ungarn gebürtige Mutter war Schneiderin.

1941
Im Juni kommt der Vater in dem französischen Internierungslager Gurs in der Region Pyrénées-Atlantiques um.
Benjamin Katz wächst in Brüssel auf, die Mutter ist alleinerziehend. Er besucht dort zunächst die Grundschule und später dann das Gymnasium.

1953
Benjamin Katz kommt in ein Internat in Tournai und bekommt seine erste Kamera geschenkt. Nach dem vorzeitigen Abgang vom Gymnasium Studium der Malerei an der Académie des Beaux-Arts et des Arts Décoratifs von Tournai.

1956
Übersiedlung mit der Mutter nach West-Berlin. Studium an der Hochschule der bildenden Künste bei den Professoren Hans Jaenisch, Ernst Böhm und Helmut Lortz.

1957
Beginn der Freundschaft mit Georg Baselitz.

1958
Für ein Jahr als Schauspieler Mitglied des Jugendensembles Berlin unter Thomas Harlan, gespielt wird in der Kongreßhalle und auch im Theater am Schiffbauerdamm.

1959
Im Februar stirbt die Mutter.

1960
In der Berliner Galerie Diogenes wirkt Benjamin Katz als Assistent von Otto Piene bei der Vorführung des *Lichtballetts* mit.
Wegen akuter Tuberkulose 18-monatiger Aufenthalt im Sanatorium Havelhöhe in Berlin. Dort entstehen die ersten eindrucksvollen Photographien, die Mitpatienten, das Personal und die Umgebung zum Inhalt haben.

1939
Born on 14 June in Antwerp, the son of Herbert and Regina Katz, née Hirsch. His father was a medical student in Berlin, and was working on a comparative dictionary of over twenty-five languages. His Hungarian-born mother was a seamstress.

1941
In June, his father died in the French internment camp Gurs, in the Pyrénées-Atlantiques region.
Benjamin Katz grew up in Brussels with his mother, and attended elementary and high school there.

1953
Katz entered a boarding school in Tournai, and received his first camera as a gift. After leaving the school early, he studied painting at the Académie des Beaux-Arts et des Arts Décoratifs in Tournai.

1956
Moved with his mother to West Berlin. Attended the College of Visual Arts, studying with professors Hans Jaenisch, Ernst Böhm, and Helmut Lortz.

1957
Beginning of his friendship with Georg Baselitz.

1958
Spent a year as actor with the Berlin Youth Ensemble under Thomas Harlan, who performed at the Congress Hall and the Theater on Schiffbauerdamm.

1959
In February, Katz's mother died.

1960
Assistant to Otto Piene in the presentation of his *Light Ballet*, at Galerie Diogenes, Berlin.
Due to acute tuberculosis, Katz spent eighteen months in the Havelhöhe Sanatorium, Berlin. There he made his first compelling photographs, of fellow patients, staff, and the sanatorium's surroundings.

1963

Gründet in Berlin zusammen mit Michael Werner die Galerie Werner & Katz am Kurfürstendamm 234. Die Eröffnungsausstellung mit Gemälden und Zeichnungen von Georg Baselitz wird über Nacht zum Skandal. Von den ausgestellten Bildern werden zwei Gemälde wegen unsittlichen Inhalts von der Staatsanwaltschaft beschlagnahmt. Der sich anschließende Prozeß endet erst 1965 mit der Rückgabe der Bilder an den Künstler.
Nach der Ausstellung endet das Geschäftsverhältnis mit Michael Werner. Benjamin Katz führt die Galerie für ungefähr zwei Jahre unter eigenem Namen weiter.

1964

Katz zeigt in seiner Galerie die Gruppenausstellung *Figuration – Defiguration*, unter anderen mit Uwe Lausen, Pitt Moog, Arnulf Rainer und Paul Wunderlich. Es folgt die Gruppenausstellung *Abattoir III (Schlachthof)* mit Edoardo Arroyo und anderen.

1965

Veranstaltet Ausstellungen mit C. O. Paeffgen und Eugen Schönebeck.

1966

Verlegung der Galerie für ein halbes Jahr in die Xantener Straße, Ausstellung mit Christian Attersee und Lesungen mit Gerhard Rühm und H. C. Artmann.
Versucht ein halbes Jahr lang in Brüssel eine Galerie zu eröffnen und begegnet bei dieser Gelegenheit Marcel Broodthaers. In Berlin zurück kurzes Intermezzo in dem Möbelgeschäft Modus am Olivaer Platz.

1967

Galerie mit Josef Paul Kleihues in der Knesebeckstraße, Ausstellung mit Uwe Lausen.

1969

Eröffnet eine Galerie in der Maison de France am Kurfürstendamm, wo er Markus Lüpertz ausstellt.
Wird in der Galerie Gerda Bassenge als Ausstellungsleiter tätig, Ausstellungen mit Marcel Broodthaers, Georg Baselitz, Antonius Höckelmann und Markus Lüpertz.

1971

Christian Diener und Peter Schünemann holen Benjamin Katz für ungefähr ein Jahr nach München. Dort stellt er auf dem Gelände der früheren Neuen Pinakothek in dem Notbehelf des Modern Art Museums, einem Tragluftzelt, den Neorealisten Martial Raysse aus.

1972

Umzug nach Köln und Mitarbeit in der Galerie Onnasch.
Leitet für drei Monate während der *documenta 5* die Dependance der Galerie Onnasch in Kassel.
Begegnet seiner späteren Frau Regina Müssener.

1963

Together with Michael Werner, he founded Galerie Werner & Katz, at 234 Kurfürstendamm. The inaugural exhibition of paintings and drawings by Georg Baselitz triggered a scandal. Two paintings were confiscated by the state attorney's office due to obscene content. The ensuing court proceedings continued until 1965, when charges were dropped and the works were returned to the artist.
Following the show, the business partnership with Michael Werner ended. Katz continued to run the gallery under his own name for about two years.

1964

Galerie Katz mounted the group exhibition *Figuration – Defiguration*, including Uwe Lausen, Pitt Moog, Arnulf Rainer, Paul Wunderlich, et al. This was followed by *Abattoir III (Slaughterhouse)*, a group show including Edoardo Arroyo, et al.

1965

Mounted shows of C. O. Paeffgen and Eugen Schönebeck.

1966

The gallery moved for six months to Xantener Straße, where a show of Christian Attersee and readings by Gerhard Rühm and H.C. Artmann were held.
For six months, Katz attempted to establish a gallery in Brussels, meeting Marcel Broodthaers in the process. Back in Berlin, a brief intermezzo at the Modus furniture store followed.

1967

With Josef Paul Kleihues, opened a gallery on Knesebeckstrasse, and mounted a Uwe Lausen show.

1969

Founded a gallery in the Maison de France, on Kurfürstendamm, and exhibited Markus Lüpertz.
Became director of exhibitions at Galerie Gerda Bassenge. Mounted shows of Marcel Broodthaers, Baselitz, Antonius Höckelmann, and Lüpertz.

1971

Christian Diener and Peter Schünemann brought Katz to Munich for about a year. He curated a show of the Neo-Realist Martial Raysse, at the provisional Modern Art Museum, an inflatable tent, on the grounds of the former Neue Pinakothek.

1972

Moved to Cologne and worked at Galerie Onnasch.
For three months during *documenta 5*, headed the Galerie Onnasch branch in Kassel.
Met his future wife, Regina Müssener.

98

1976
Zu Besuch bei einem Freund in Lüttich bekommt Benjamin Katz von diesem eine Kamera geschenkt, die sich zufällig in einer Schublade fand. Mit dieser Kamera beginnt er seine neue Karriere als freier Photograph.
Nebenher betreibt er noch für einige Zeit privaten Kunsthandel.

1977
Im Februar entstehen in der Galerie Heiner Friedrich in Köln die letzten Porträtaufnahmen von Blinky Palermo, der kurz danach tragisch ums Leben kam.

1979
Josef Paul Kleihues beauftragt Katz mit der Dokumentation der Teilnehmer an den Dortmunder Architekturtagen zum Thema *Museum*. Katz reist regelmäßig nach Dinard, wo er die Spuren von Picassos verschiedenen Wohnsitzen photographiert.

1981
Dokumentation der Ausstellung *Westkunst* in Köln.

1982
Dokumentation der *documenta 7* in Kassel.

1984
Dokumentation der Ausstellung *von hier aus* in Düsseldorf.
Arbeitet für die Kunstzeitschrift *Der Wolkenkratzer*.

1985
Erste Ausstellung in der Galerie Tanja Grunert in Köln.
Carl Haenlein zeigt die erste große Übersicht des photographischen Werks in der Kestner-Gesellschaft Hannover.

1988
Ausstellung im Palais des Beaux-Arts in Brüssel.

1989
Ausstellung im Stedelijk Van Abbemuseum in Eindhoven, danach im Württembergischen Kunstverein Stuttgart und im Kunstverein Frankfurt.
Ausstellung im Josef Albers Museum, Quadrat Bottrop.

1990
Ausstellung im Kunstraum München.

1991
Ausstellung im Haus am Waldsee, Berlin.
1992
documenta IX vor der documenta IX, Ausstellung in der Galerie Bellevue in Kassel.

1976
While visiting a friend in Liège, Katz was given a camera that happened to be in a drawer. With this camera he began a new career as a freelance photographer.
On the side, he continued to deal privately in art for some time.

1977
In February, at Galerie Heiner Friedrich in Cologne, Katz made the final portrait photographs of Blinky Palermo, who was soon tragically to lose his life.

1979
Kleihues commissioned Katz to portray the participants of the Dortmund Architecture Convention, on the theme of *The Museum*.
Katz travelled regularly to Dinard, where he photographed the traces of Picasso's various residences.

1981
Documentation of the *Westkunst* exhibition in Cologne.

1982
Documentation of *documenta 7* in Kassel.

1984
Documentation of the exhibition *von hier aus*, Düsseldorf.
Worked for the art journal *Der Wolkenkratzer*.

1985
First exhibition, at Galerie Tanja Grunert, Cologne.
Carl Haenlein showed the first large retrospective of Katz's photographic œuvre, at the Kestner-Gesellschaft, Hanover.

1988
Exhibition at the Palais des Beaux-Arts, Brussels.

1989
Exhibition at the Stedelijk Van Abbemuseum, Eindhoven, which traveled to the Württembergischer Kunstverein, Stuttgart, and the Kunstverein Frankfurt.
Exhibition at the Josef Albers Museum, Quadrat Bottrop.

1990
Exhibition at Kunstraum Munich.

1991
Exhibition at Haus am Waldsee, Berlin.
1992
documenta IX before documenta IX, exhibition at Galerie Bellevue, Kassel.

1993
Heirat mit Regina Müssener.

1995
Ausstellung in der Galerie zur Stockeregg in Zürich.
Am 13. Oktober Geburt der Tochter Ora.

1996
Erscheint die erste Monographie *Souvenirs*, begleitet von einer umfassenden Ausstellung im Museum Ludwig Köln.
Gerhard Richter, Ausstellung mit Photographie von Benjamin Katz, Museion – Museum für Moderne Kunst, Museo d'Arte Moderna in Bozen.

1999
Ausstellung in der Galerie d'Art Contemporain *Am Tunnel* in Luxembourg.

2001
Antonius Höckelmann, Ausstellung mit Photographien von Benjamin Katz in der Deutschen Bank in Köln.

2003
Vita d'artista, Ausstellung in der deutschen Akademie, Villa Massimo, Rom.
Ausstellung in der Galerie Camera Work in Berlin.

2004
Photokontakt – Georg Baselitz, Ausstellung in der Kunst- und Ausstellungshalle der Bundesrepublik Deutschland in Bonn.
Beginn der langjährigen Arbeit für das Archiv der künstlerischen Fotografie der Rheinischen Kunstszene am Museum Kunstpalast in Düsseldorf.

2005
Attori a rovescio, Ausstellung mit Georg Baselitz in der Villa Faravelli in Imperia an der italienischen Riviera, wo Baselitz seit 1987 ein Atelier unterhält.

2006
Im Frühjahr Beginn der Lehrtätigkeit für Photographie an der Kunstakademie Düsseldorf.
Der Photograph von Jürgen Heiter, Uraufführung des filmischen Porträts über Benjamin Katz.

2007
Fotografien, Ausstellung der Sammlung im MARTa Forum in Herford.
Markus Lüpertz – Daphne, Metamorphosen einer Figur, mit Fotografien von Benjamin Katz, Ausstellung im Museum Schloß Moyland in Bedburg-Hau.

Benjamin Katz lebt und arbeitet in Köln.

1993
Marriage to Regina Müssener.

1995
Exhibition at Galerie zur Stockeregg, Zurich.
On 13 October, birth of the Katz's daughter, Ora.

1996
Publication of the first monograph, *Souvenirs*, accompanied by an extensive exhibition at the Museum Ludwig, Cologne.
Gerhard Richter, an exhibition with photographs by Benjamin Katz, at the Museion – Museum für Moderne Kunst, Museo d'Arte Moderna, Bozen.

1999
Show at Galerie d'Art Contemporain, *Am Tunnel*, Luxemburg.

2001
Antonius Höckelmann, exhibition with photographs by Katz, at the Deutsche Bank, Cologne.

2003
Vita d'artista, exhibition at the German Academy, Villa Massimo, Rome.
Show at the Camera Work gallery, Berlin.

2004
Photocontact – Georg Baselitz, exhibition at the Kunst- und Ausstellungshalle der Bundesrepublik Deutschland, Bonn.
Beginning of long-term work for the Archive of Artistic Photography of the Rhenish Art Scene, Museum Kunstpalast, Düsseldorf.

2005
Attori a rovescio, exhibition with Georg Baselitz at the Villa Faravelli, in Imperia on the Italian Riviera, where Baselitz had had a studio since 1987.

2006
In spring, Katz began an instructorship in photography at the Düsseldorf Art Academy.
Premiere of *Der Photograph*, a film portrait of Benjamin Katz, directed by Jürgen Heiter.

2007
Photographs, an exhibition of the collection at MARTa Forum, Herford.
Markus Lüpertz – Daphne, Metamorphoses of a Figure, with Photographs by Benjamin Katz, an exhibition at Museum Schloss Moyland, Bedburg-Hau.

Benjamin Katz lives and works in Cologne.

Im Park (In the park), Derneburg, 17. Mai 2006

BENJAMIN KATZ
BIBLIOGRAPHIE BIBLIOGRAPHY

Georg Baselitz e Benjamin Katz Attori a rovescio, herausgegeben von/edited by Mariateresa Anfossi, Gianni De Moro, Detlev Gretenkort, Maria Teresa Verda Scajola, Vorwort von/preface by Luigi Sappa und Claudio Baudena, Texte von/texts by Georg Baselitz, Ludovico Pratesi, M. A./G. D./M. T. V. S., Heinrich Heil, Comune di Imperia, 2005.

Billeter, Erika/Brockhaus, Christoph: *Skulptur im Licht der Photographie – Von Bayard bis Mappelthorpe*, Bern, Benteli, 1997, S. 41 u. 292–293.

Buchmann, Felix: *Benjamin Katz – Vier Künstler, Rainer Mang, Thomas Viernich, Wolfgang Laib, Willi Kopf*, Texte von/texts by Friedrich Meschede und anderen/et al., Stuttgart, Cantz, 1990.

Engelbach, Barbara: *Künstler & Photographien 1959–2007*, Köln, Museum Ludwig/Buchhandlung Walther König, 2007.

Fahrenholtz, Alexander/Hartmann, Markus: *Jan Hoet – Auf dem Weg zur documenta IX*, mit Photographien von/with photographs by Benjamin Katz, Texte von/texts by Matthias Matussik und anderen/et al., Ostfildern-Ruit, Cantz, 1991.

Gallwitz, Klaus/Gohr, Siegfried: *Delphi Heliotroph – Eine Skulptur von A. R. Penck, Mit 50 Photographien von Benjamin Katz*, Texte von/texts by Klaus Gallwitz, Siegfried Gohr, Bern – Berlin, Gachang & Springer, 1993.

Haenlein, Carl: *Benjamin Katz – Photographien*, Texte von/texts by Georg Baselitz, Johannes Cladders, L. Fritz Gruber, Carl Haenlein, Per Kirkeby, Markus Lüpertz, Reinhold Mißelbeck, A. R. Penck und/and Wieland Schmied, Hannover, Kestner-Gesellschaft, 1985.

Hoffmann, Rolf/Ley, Sabrina van der: *Lawrence Weiner – To Built a Square in the Rhineland/Ein Quadrat im Rheinland bauen*, mit Photographien von/with photographs by Benjamin Katz, Texte von/texts by Reiner Speck, Köln, Gesellschaft für Moderne Kunst am Museum Ludwig/Buchhandlung Walther König, 1995.

Jocks, Heinz-Norbert: *Das Auge des Chronisten am Tatort*, Interview mit/with Benjamin Katz, Kunstforum, Bd. 144, März – April 1999, S. 316–329.

Benjamin Katz, Texte von/texts by Markus Lüpertz, A. R. Penck und/and Georg Baselitz, Köln, Galerie Tanja Grunert, 1985.

Katz, Benjamin: *Hommage à Gerhard von Graevenitz*, Texte von/texts by Georg Jappe, Gerhard von Graevenitz, Köln, Galerie Reckermann, 1985.

Katz, Benjamin: *Photographien*, Texte von/texts by Markus Lüpertz, Georg Baselitz, Wilfried Wiegand, Doris Feiereisen, Johannes Cladders, Freddy Langer, Stuttgart, Cantz, 1990.

Katz, Benjamin: *documenta IX vor/before documenta IX*, Photographien/Photographies, Vorwort von/preface by Jan Hoet, Texte von/texts by Heinz Hunstein, Nicolai B. Forstbauer, Ostfildern, Cantz, 1992.

Katz, Benjamin: *Atelier Gerhard Richter*, Texte von/texts by Henning Weidemann, Ostfildern, Cantz 1993.

Katz, Benjamin: *Souvenirs*, Texte von/texts by Marc Scheps, Heinrich Heil, Siegfried Gohr, Michael Klant, Köln, Könemann, 1996.

Katz, Benjamin/Penck, A. R.: *Communication. Translation. Mainstation. Aviation*, Text von/text by Siegfried Gohr, Köln, Buchhandlung Walther König, 1997.

Katz, Benjamin: *Photographies*, Vorwort von/preface by Raymond Kirsch, Text von/text by Lucien Kaiser, Luxembourg, Galerie d'Art Contemporain „Am Tunnel", 1999.

Katz, Benjamin: *Antonius Höckelmann*, herausgegeben von/edited by Siegfried Gohr, Vorwort von/preface by Dieter Groll, Text von/text by Siegfried Gohr, Köln, Gimlet, 2001.

Katz, Benjamin: *Photokontakt – Georg Baselitz*, Text von/text by Heinrich Heil, Köln, Wienand, 2004.

Kittelmann, Udo: *Antony Gormley – Total Strangers, documented in 22 photographs by Benjamin Katz*, Texte von/texts by Antje von Graevenitz, Ingrid Mehmel, Interview von/by Udo Kittelmann, Köln, Kölnischer Kunstverein, 1999.

Klant, Michael: *Künstler bei der Arbeit von Photographen gesehen*, Ostfildern-Ruit, Cantz, 1995, S. 214-217, 243 u. 246.

Kunstkalender '99, *Hommage à Katz von Baselitz*, Text von/text by Michael Klant, Freiburg 1999.

Langer, Freddy: *Zweitausend Negative in hundertfünfzig Ordnern*, Die Neue Ärztliche Allgemeine, Zeitung für Klinik und Praxis, 24. Oktober 1988, Titelseite und S. 16.

Markus Lüpertz – Daphne, fotografiert von Benjamin Katz, Bielefeld, Kerber, 2006.

Misselbeck, Reinhold: *Von den Anfängen 1839 bis zur Gegenwart, Lexikon der Photographen*, München, Prestel, 2002, S. 132–133.

Neumann, Nicolaus: *Ganz subjektiv durchs Objektiv*, Stern, Foto + Film Journal, Heft Nr. 22, 23. Mai 1985, S. 148–154

Penck, A. R.: *Krater + Wolke Nr. 3*, gewidmet/dedicated to Markus Lüpertz, mit Photographien von/with photographs by Benjamin Katz, Köln, Michael Werner, 1983.

Penck, A. R.: *Plot Claim, Gedichte von Sascha Anderson, Photographien von Benjamin Katz*, Berlin 1993.

Sager, Peter: *Augen des Jahrhunderts, Begegnungen mit Photographen*, Lindiger + Schmied, Regensburg 1998, S. 92–97.

Scheps, Marc: *Jannis Kounellis – Die Front/Das Denken/Der Sturm*, mit Photographien von/with photographs by Benjamin Katz, Texte von/texts by Marc Scheps und Barbara Catoir, Köln, Museum Ludwig Köln, Halle Kalk/Octagon, 1997.

Schlagheck, Irma: *Das Auge des Kunstbetriebs*, Art, Nr. 1, Januar 1986, S. 60–67.

Thorn-Prikker, Jan: *Benjamin Katz – Souvenirs*, Kulturchronik, Nachrichten und Berichte aus der Bundesrepublik Deutschland, Nr. 1, Bonn, Inter Nationes e. V., 1997, S. 30–32.

Andy Warhol – Knives, mit Photographien von/with photographs by Benjamin Katz, Texte von/texts by Robert Rosenblum und/and Vincent Fremond, Köln, Galerie Jablonka/Salon, 1998.

GEORG BASELITZ · BENJAMIN KATZ: DIE RICHTUNG STIMMT
vom 7. Oktober 2007 bis 6. Januar 2008

© 2007 Georg Baselitz, Benjamin Katz, Kunstverein Bremerhaven
und/and Verlag der Buchhandlung Walther König, Köln
© VG Bild-Kunst, Bonn, 2007, für/for Benjamin Katz

Herausgeber/Editor
Detlev Gretenkort

Idee und Konzeption/Idea and conception
Detlev Gretenkort

Fotografie der Gemälde/Photographs of the paintings
Jochen Littkemann

Übersetzung/Translation
Klaus Binder, Frankfurt
John William Gabriel, Worpswede

**Gestaltung, Lithografie und Gesamtherstellung/
Design, separation work and production**
ArtnetworX, Hannover

Erschienen im/Published by
Verlag der Buchhandlung Walther König, Köln
Ehrenstr. 4, 50672 Köln
Tel. +49 (0) 221/20 59 6-53
Fax +49 (0) 221/20 59 6-60
Email: verlag@buchhandlung-walther-koenig.de

Die Deutsche Bibliothek – CIP-Einheitsaufnahme
Ein Titelsatz für diese Publikation ist bei
Der Deutschen Bibliothek erhältlich

Printed in Germany

Vertrieb/Distribution
Schweiz/Switzerland
Buch 2000
c/o AVA Verlagsauslieferungen AG
Centralweg 16
CH-8910 Affoltern a.A.
Tel. +41 (0) 1 762 42 00
Fax +41 (0) 1 762 42 10
a.koll@ava.ch

UK & Eire
Cornerhouse Publications
70 Oxford Street
GB-Manchester M1 5NH
Tel. +44 (0) 161 200 15 03
Fax +44 (0) 161 200 15 04
publications@cornerhouse.org

Außerhalb Europas/Outside Europe
D.A.P./Distributed Art Publishers, Inc.
155 6th Avenue, 2nd Floor
New York, NY 10013
Tel: +1 212-627-1999
Fax: +1 212-627-9484
eleshowitz@dapinc.com

ISBN 978-3-86560-346-3

**Mit besonderem Dank für die Unterstützung/
Special thanks for kind support**
Fotografische Vergrößerungen: Kontrast Fotolabor Köln
Passepartouts: Kartheuser & Breuer, Köln
Korrektur: Jacqueline Frowein, Berlin

**Wir danken den Leihgebern/
We extend our gratitude to the lenders**
Contemporary Fine Arts, Berlin
Georges Economou Collection, Courtesy Galerie Fred Jahn, München
Gagosian Gallery, London
Privatsammlung, Courtesy Galerie Thaddaeus Ropac, Salzburg – Paris
Privatsammlung, Courtesy Galerie Suzanne Tarasiève, Paris
und allen nicht genannten privaten Leihgebern

Kunstverein Bremerhaven von 1886
Karlsburg 4
27568 Bremerhaven

Innencover: **Im Park (In the park)**, Derneburg, Januar 1982
Frontispitz: **Neues Atelier (New studio)**, Derneburg, 10. Februar 1998